HOW TO MAKE
REPEAT PATTERNS

圖案設計學

從視覺表現解讀對稱法則，寫給設計師的系統化Repeat Pattern操作手冊

原文書名　　How to Make Pepeat Patterns: A Guide for Designers, Architects, and Artists
作　　者　　保羅‧傑克森（Paul Jackson）
譯　　者　　杜蘊慧

總 編 輯　　王秀婷
責任編輯　　李　華
版　　權　　張成慧
行銷業務　　黃明雪

發 行 人　　涂玉雲
出　　版　　積木文化
　　　　　　104台北市民生東路二段141號5樓
　　　　　　電話：(02)2500-7696｜傳真：(02)2500-1953
　　　　　　官方部落格：www.cubepress.com.tw
　　　　　　讀者服務信箱：service_cube@hmg.com.tw
發　　行　　英屬蓋曼群島商家庭傳媒股份有限公司城邦分公司
　　　　　　台北市民生東路二段141號2樓
　　　　　　讀者服務專線：(02)25007718-9｜24小時傳真專線：(02)25001990-1
　　　　　　服務時間：週一至週五09:30-12:00、13:30-17:00
　　　　　　郵撥：19863813｜戶名：書虫股份有限公司
　　　　　　網站：城邦讀書花園｜網址：www.cite.com.tw
香港發行所　　城邦（香港）出版集團有限公司
　　　　　　香港灣仔駱克道193號東超商業中心1樓
　　　　　　電話：+852-25086231｜傳真：+852-25789337
　　　　　　電子信箱：hkcite@biznetvigator.com
馬新發行所　　城邦（馬新）出版集團 Cite（M）Sdn Bhd
　　　　　　41, Jalan Radin Anum, Bandar Baru Sri Petaling, 57000 Kuala Lumpur, Malaysia.
　　　　　　電話：(603)90578822｜傳真：(603)90576622
　　　　　　電子信箱：cite@cite.com.my

國家圖書館出版品預行編目資料

圖案設計學：從視覺表現解讀對稱法則,寫給設
計師的系統化Repeat Pattern操作手冊 / 保羅.傑
克森(Paul Jackson)作；杜蘊慧翻譯.-- 初版. --
臺北市：積木文化出版：家庭傳媒城邦分工司,
2020.03
　　面；　公分
譯自：How to make repeat patterns : a guide for
designers, architects and artists
ISBN 978-986-459-221-0(平裝)

1.圖案 2.設計
961　　　　　　　　　　　　　　109002033

封面設計　兩個八月創意設計有限公司
製版印刷　上晴彩色印刷製版有限公司

城邦讀書花園
www.cite.com.tw

2020年 3月10日　初版一刷
售　價／NT$ 650
ISBN　978-986-459-221-0

圖案設計學

A GUIDE FOR
DESIGNERS,
ARCHITECTS AND
ARTISTS

從視覺表現解讀對
稱法則，寫給設計
師的系統化REPEAT
PATTERN操作手冊

著＝＝ 保羅‧傑克森　Paul Jackson

譯＝＝ 杜蘊慧

HOW TO MAKE
REPEAT PATTERNS

Contents 目錄

導言

環顧四周。看看地板、牆壁、天花板、家具裝潢、擺飾和窗外的景色。我們放眼所及之處，大部分物件都重複使用了數次同樣的平面或立體圖案，組構出重複性的花紋。這些重複圖案有時候具有裝飾效果，比如印花布料上的設計；有時偏重實用性，比如電腦鍵盤上的按鍵排列；另外有些時候兼具裝飾性和實用性，例如以花樣排列的磚牆。

重複圖案是如何創造出來的？在這本專為設計師寫的書裡，你會找到答案。關鍵在於了解對稱操作的規則。對稱操作規則只有四種——旋轉、平移、鏡射、滑移鏡射，很容易學習。這些規則能夠互相組合創造出更複雜的對稱系統，再配上無窮無盡的創意，進一步發展成1種旋轉對稱操作、7種各具特色的線性對稱操作（圖案沿著一條直線重複）、以及17種獨特的平面對稱操作（圖案水平或垂直地在平面上延展）。本書中解釋了每一種對稱的操作方式，也講解了如何拼接多邊形、如何創造具有艾雪（Escher）風格的複雜重複圖案、如何設計出耐人尋味的壁紙式無縫對稱圖紋。

「對稱」是一門既豐富又複雜的數學分支，然而很多人都不是那麼喜歡數學，而這本書將抽走規則中的數學理論，著重於對稱的視覺表現，使最不熟悉數學、甚至對數學抱著恐懼的讀者們也能理解其原理。我們將會發現創造圖案竟能如此啟發創意，有趣又出奇地簡單，它具有絕妙的發展潛力，卻尚未被廣泛應用。

無論設計經驗多寡，擅長的媒材為何，或是將應用在什麼領域——從布料設計到建築物外觀——本書將會以簡單的語言說明，創造重複圖案時必須知道的所有訣竅。

保羅・傑克森 Paul Jackson

什麼是重複圖案？什麼又「不是」重複圖案？

在開始閱讀一本專門討論重複圖案的書時，這是個再基本也不過的問題了。好消息是，這個問題有一個非常簡單的答案，而且只有一個例外的情況，請繼續閱讀。

什麼是圖案？

在平面上的視覺元素。

什麼是重複圖案？

當上述元素以本書中所解釋的對稱形式做重複排列時，就是重複圖案。

平常我們所說的「圖案」（pattern），其實往往就是指「重複圖案」（repeat pattern)。譬如某人說：「那條絲巾的圖案好漂亮喔！」實際上是在說：「那條絲巾的重複圖案好漂亮喔！」

右方例子算不算是重複圖案？字母之間的間隔愈來愈大，顯然是有某種預先設想好的重複性規律；但是字母本身的線條卻沒有視覺上的重複效果。任何一種比例轉換（也就是說將某物放大或縮小），或是視覺元素之間的間隔變化究竟能否算是創造重複圖案，端賴這些變化的定義嚴格與否，決定權操之在設計者。

aa a a a a a a a

右方這個圖案，是隨意安排在正方形裡的字母。它不算是重複圖案，而是「一組」圖案。

當同樣一組字母以對稱形式排列，就會得到重複圖案。右方三例中，字母群以一個中心點為旋轉點（旋轉對稱）；沿著直線重複（線性對稱）；形成網格狀排列（平面對稱）。本書會再詳細解釋製作這三種圖案的方法。

細胞格

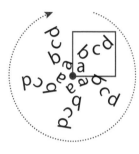

旋轉對稱

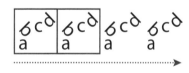

線性對稱

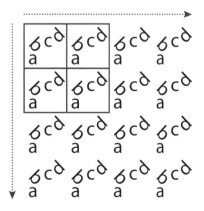

平面對稱

重複圖案、元素、圖案、衍生圖案

接下來會討論到，重複圖案最多會有四個組成條件。但要創造出一個重複圖案，並不一定得用到所有四個條件。

元素 Element

「元素」是重複圖案的組成原子：也就是個體結構的最小組成單位。

元素可以很簡單、複雜、抽象、具象、黑白、彩色、平面、立體、單種材質、或是多種材質⋯⋯具有無限的變化。本書中的例子多為不對稱的英文字母（至於為何我會選用字母，請參見第16頁的進一步解釋）。

重複圖案可以只由元素構成。要創造出重複圖案，設計者不一定要使用圖案及衍生圖案（詳見右頁的內容），但元素卻是不可或缺。

右上例的元素是小寫印刷體g。這是個不對稱的字母，也就是，我們無法在字母中間畫一條線，使其被等分成完全一樣的兩邊。g有不同的旋轉角度，其中任何一個（或圖例以外的旋轉角度）都能做為一個元素。

元素

圖案 Motif

「圖案」是重複圖案的組成分子,由兩個以上的「元素」構成。元素可以組合出幾乎無窮盡的圖案,取決於使用的元素數量和其他條件,例如:元素是隨機,還是重複性地構成圖案。

右例中做為元素的小寫字母g,能被隨機或精心地重複排列成為許多不同的圖案,而每個圖案又能衍生出無窮盡的重複圖案,設計師一輩子都取之不竭。

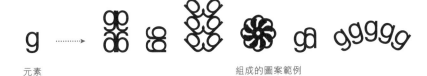

元素　　　　　　　　　　　組成的圖案範例

衍生圖案 Meta-motif

兩個以上的「圖案」,可以再組成「衍生圖案」,然後用來創造重複圖案,組合可能性可說無窮無盡。

我以上述的圖案範例,運用在右方範例中,說明設計師可以有許多不同的方法,將同一個圖案組合成各式各樣的衍生圖案。

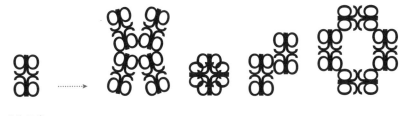

做為元素
的圖案　　　　　　　　　　衍生圖案範例

重複性對稱 Symmetrical Repetition

一旦創造出一個元素、圖案、或衍生圖案之後,就可以用它們來排列重複圖案。可以從第一章所介紹的四種基本對稱型態中,選擇一種或多種基本型態來創作,這些基本型態是本書的重要骨幹。

11

有三種方法可以將構成元素、圖案、衍生圖案和對稱原則整合起來，創造重複圖案。接下來，我會詳細解釋這三種方法。

一個元素＋對稱型態＝重複圖案

在這個最直接的原則中，你可以重複使用一個元素，配合四個基本對稱型態（參見第21頁）的其中一個，創造出重複圖案。如果再加上一個元素，原本的單個「元素」就會變成一個「圖案」。

範例中使用的元素是小寫字母g，使用平移複製而成（參見第26頁）。然而，四個基本對稱型態中的任何一個也都能用在此範例中。使用平面拼接（參見第111頁）也能夠創造同樣的重複型態。

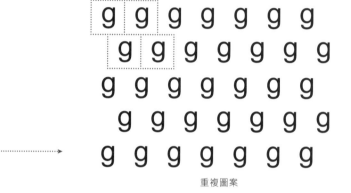

元素

重複圖案

圖案＋對稱型態＝重複圖案

這個手法是先將數個元素組合起來,成為一個圖案。接著再用這個圖案搭配四個對稱型態中的任何一個,創造出重複圖案。

以水平鏡射和垂直鏡射複製元素字母**g**,創造具有四個元素的對稱圖案。右方的重複圖案範例是用這個對稱圖案,沿著平面重複平移鋪展。你也可以使用四個基本對稱型態中的任何一個完成重複圖案。

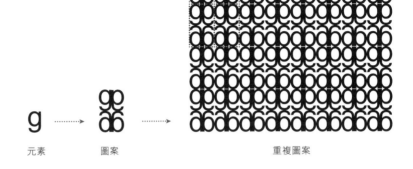

元素　　　　　圖案　　　　　　　　重複圖案

衍生圖案＋對稱型態＝重複圖案

可以將完全相同的圖案當成元素,創造出衍生圖案,再利用四個對稱型態中的任何一個原則複製衍生圖案。以小型圖案或衍生圖案做為元素,再透過許多複製過程,就能創造出大型或是複雜的圖案。

我們取之前的範例圖案當作元素,創造出衍生圖案。然後將這個衍生圖案平移鋪滿整個平面。四個對稱型態中的任何一個都適用。請注意,雖然使用的是同一個基本圖案,但是一旦變化成衍生圖案,就能創造出更複雜的重複圖案。

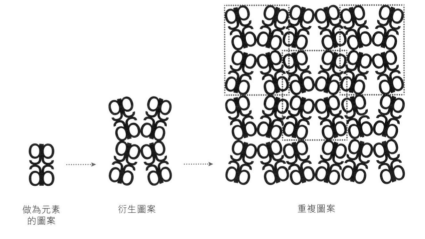

做為元素　　　衍生圖案　　　　　重複圖案
的圖案

細胞格和拼接格

「細胞格」和「拼接格」很類似，有時甚至一模一樣，功能也相同。它們都是能讓圖案彼此接合，鋪滿平面的多邊形。若沒有這兩者，就沒有重複圖案。

細胞格和拼接格的不同之處在於，細胞格的邊界是由設計完成的元素、圖案、或衍生圖案界定；而拼接格的邊界是在元素、圖案、或衍生圖案設計完成之前，便已經存在。細胞格裡已經有設計好的圖形；拼接格中則一片空白。本頁有細胞格和拼接格的圖例，後面的章節會進一步討論。

細胞格

紅色的多邊形明顯界定了細胞格的邊界。大多數細胞格都是簡單的多邊形，彼此之間沒有空隙。它們限制了元素、圖案、或衍生圖案的延伸區域；或是界定了一組對稱原則的發展範圍，這一點從第三章將討論的「平面對稱」可以明確感受到。一個細胞格可以緊密地包圍住一個元素、圖案、或衍生圖案，創造出密實的重複圖案；但是格子裡也可以預留空間，使圖形彼此之間形成留白。

同樣的元素、圖案、衍生圖案能夠放進任何多邊形細胞格：例如右方的字母d，可以被放進三角形、正方形、長方形、六邊形細胞格中。圖形所在的細胞格形狀和尺寸都會決定圖案的重複方式。這裡只列舉了幾個可能的型態，實際的可能性可說不勝枚舉。你會在第三章找到更多範例。

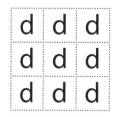

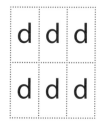
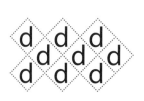
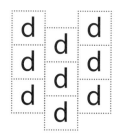
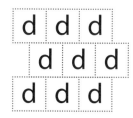
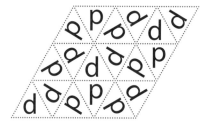
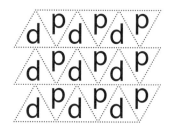
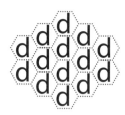

拼接格

拼接使用的是空白細胞格。在本書裡，拼接法的邊界以黑色線條標出，以便和紅色邊線的細胞格做區分。拼接格的外形可以隨著其內部包含的元素、圖案、衍生圖案改變，也可以直接使用拼接格拼出重複圖案，而不包含任何內部圖形。

右方舉出的例子，只是數不清的拼接方法中的幾個，包括：只使用一個多邊形、兩個緊密拼接的形狀或多邊形、彼此之間留有空隙的多邊形、使空隙形成另一個多邊形。細胞格的形狀多半很簡單，但是拼接格的形狀卻比較複雜，給設計者更多發揮創意的空間。關於拼接方式，第四章會有更詳盡的解釋。

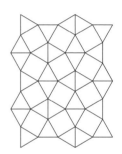

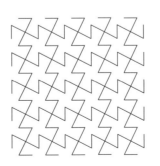
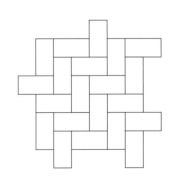

以字母為圖案元素

本書中每一個章節，都使用不同的元素。但為了視覺上的統一，這些元素幾乎都是不對稱的大、小寫英文字母。只有在針對特定的對稱法則時，使用了對稱英文字母（參見第64、65頁）。

不對稱的字母裡，沒有任何筆畫是互相對稱的。字母A、B、C、I、v和w都不適用，因為這幾個字母的左右兩邊是對稱的。字母m、n、u雖然左右不對稱，但是不對稱部分的比例極小，因此也被排除。至於字母b、d、p、q，前兩者和後兩者雖然彼此鏡射，但是因為個別字母呈現簡單清楚的不對稱形狀，十分適合用來示範圖案創作過程，在本書裡被大量使用。

使用不對稱的字母，很容易看得出來對稱手法造成的視覺效果，因為字母被旋轉、平移、鏡射過的結果顯而易見。同樣的手法施用在對稱的字母上，有可能看不出效果。雖說如此，在設計屬於你自己的元素時，並沒有嚴格規定不准使用對稱元素。

本書大量使用字母做例子，是因為它們是能夠清楚解釋圖案創作過程的中性符號。使用字母，能避免因為使用日文符號、裝飾藝術符號、凱爾特符號、原住民符號或任何其他意義明顯的視覺符號做例子，而使本書成為一本裝飾圖案圖集，模糊了焦點。

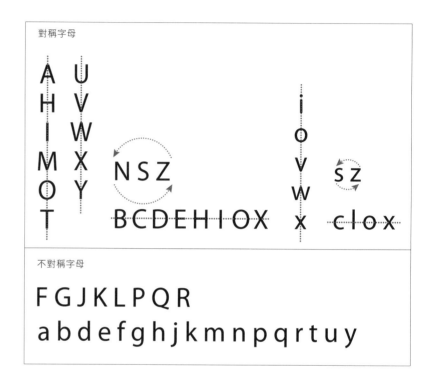

這裡列出的是大小寫的26個字母，分別歸於不同的對稱種類中：垂直鏡射、旋轉、水平鏡射、和不對稱的字母群。

創造自己的元素

不對稱的字母元素之所以成為本書的要角，是因為它們是中性的視覺符號。然而，你可以任意選擇想要使用的元素、圖案、以及衍生圖案——可以是簡單的圓點、條紋，或是複雜的花朵；單色或多色；凸出或內凹；攝影或手繪；掃描或是電腦繪圖；甚至是用馬鈴薯做出來的印章。一切取決於想像力。

無論你的設計功力深淺或專長為何，你的責任就在於探索藩籬，找到任何能夠利用的元素或重複原則，盡情實驗，不要害怕嘗試或失敗，放手發明、創造，將原則和創新結合起來，打造出絕妙的重複圖案。因此，我希望大家能仔細地按步驟閱讀，囫圇吞棗無益於深度學習。

電腦除了能完成許多令人嘆為觀止的指令之外，還能複製、貼上、旋轉和鏡射，以及將物件移動到指定位置。任何平面設計軟體都有這幾個指令，就連最基本的免費軟體也不例外。將這些功能整合起來，就能透過電腦又快又簡單地創造出重複圖案。設計者還能馬上套用各種顏色、圖案和尺寸、甚至不同的對稱法則，即時檢視重複圖案的效果。

但是別忘了，即使不借助過多高科技工具，也能創造出重複圖案。影印機可以快速複製出黑白或是彩色圖案，然後再匯入電腦，創造出質感耐人尋味的重複圖案。同樣的方法也可以使用刻版印刷、單色版畫、照片、剪貼、拓印、廢棄小物、和許許多多的物品。電腦是一個非常好用的工具，但卻不是唯一的工具。和電腦相比，雖然其他方法看似老派或者限制比較多，但是它們可以呈現電腦難以做出的視覺效果。

如同所有設計領域，創新的想法、使用意想不到的材料、嘗試與眾不同的創作方法，都能帶來數不清的好處。盡可能把電腦當成最後一個可利用的工具，而非優於其他所有工具。

如何使用本書

讀這本書的方法其實就像讀小說：如果好好地從第一頁讀到最後一頁，故事情節的深度和主人翁的關聯就會逐篇展開，清晰易懂。如果前後跳頁讀，或是迫不及待地直奔最後一章，將免不了感到摸不著頭緒。本書最後有名詞表，能幫助讀者了解不小心遺漏的專有名詞。

有些對稱操作比較複雜，尤其是解釋了17種平面對稱操作的第三章，其中包含特殊的幾何扭轉、繞彎、迴旋手法，能讓奧林匹克的體操選手都心生嫉妒。最好的方法就是拿起鉛筆和紙，依樣做出你自己的設計；或者如果你有製圖軟體，就在電腦上用複製、貼上、移動、旋轉、和鏡射指令，照著書裡的過程做一遍。

或許，光是「閱讀」，並不是使用本書的最好辦法。花時間試做樣本，將能夠大幅度幫助你了解每個對稱原則的潛在發展性。

本書的結構

本書分成兩大部分。第一部分：第一章到第三章，解釋四個基本對稱型態，也分別舉出圖例說明1種旋轉對稱、7種線性對稱、17種平面對稱操作。這個部分涵蓋了在零維、一維、二維空間中會出現的所有對稱現象。至於為何如此就能涵蓋所有的對稱可能，或者為何除此之外就再也沒有別種對稱操作，則牽涉到複雜的數學理論，因此不在本書的探討範圍內。往後，你可能會看到某些乍看之下很特殊的對稱，但經過嚴格的數學演算檢視之後，那些看似特殊的對稱其實並不具備任何前所未有的原理。為了易於參考比較，所有的線性和平面對稱圖例集中列於第154至157頁。

本書的第二部分：第四章和第五章。從為數有限的對稱原理出發，用更廣大、更靈活的角度示範創造重複圖案的無限可能性。

第四章介紹的是拼接概念，示範如何以拼接對稱鋪滿平面，其中包括無縫拼接，以及利用留白創造出次要圖形的拼接。

第五章介紹荷蘭平面藝術家M.C艾雪（M.C. Escher）複雜的拼接技巧，解釋將幾何圖形交扣拼接成動物、飛鳥、人形的原理。這種拼接的視覺效果非常生動，又看似需要花上很多腦力才能完成，其實一旦了解原理，也學會了這些簡單的作法，就會發現它們其實非常合乎直覺，也很有趣。在第五章裡，我也導入製作無縫重複圖案的方法。這種方法常見於沒有明顯邊界和外框的壁紙。

在本書中，每解釋一個原理，後面就會有滿版圖案範例。這些圖案範例的目的並不是鼓勵讀者複製使用，而是為了示範該原理所能達到的設計潛力。

零維、一維、二維

接下來的內容，會一直提到「零維」「一維」和「二維」空間，這些名詞究竟是什麼意思，它們彼此之間又有什麼關聯？

一個微小的點──也就是一個奇點，沒有長度、深度、或寬度。從對稱原理來看一個點，屬於「旋轉對稱」，對稱現象圍繞著中心點重複。第一章將詳細解釋。

兩個相隔一段距離的點，能夠建立一條線，這條線屬於一維物件。就對稱原理來說，這是「線性對稱」，對稱現象沿著一維空間的線重複。第二章將詳細解釋。

三個彼此之間有距離的點，可以構成一個三角形平面，這個平面就是二維物件。從對稱原理來看，它屬於「平面對稱」，對稱活動在二維物件平面上重複延展。第二章將詳細解釋。

你也可以使用四個點，將第四個點放在平面上的三角形之外。當所有的點都連起來之後，就能創造出一個具有四個三角形面的立體物件，稱為四面體。四面體就是三維物件。三維物件的對稱與點、線、平面對稱活動有很大的不同，並未被包括在本書中。

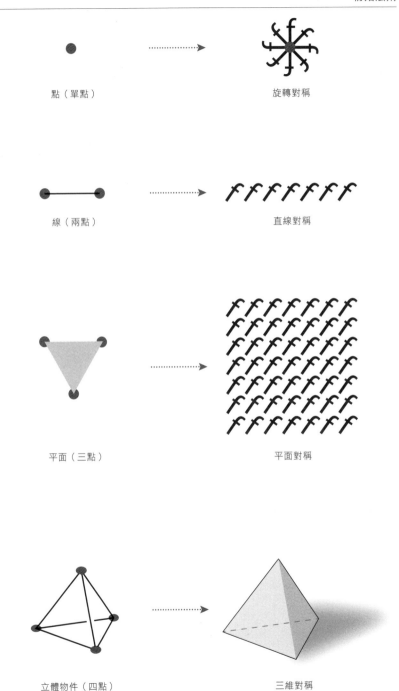

點（單點）　　　　　　旋轉對稱

線（兩點）　　　　　　直線對稱

平面（三點）　　　　　平面對稱

立體物件（四點）　　　三維對稱

1. 四種基本對稱型態

「對稱」一詞當用於在平面上做出重複圖案時，通常是指一個形狀在被複製之後，其複製個體以相對於原始形狀做滑移、旋轉、或鏡射的現象。

對稱世界的廣闊與豐富，與人類的想像力相輔相成，雖然它僅有四個簡單的基本原則。這些原則可說是所有對稱的基礎語言，學習起來很簡單，你甚至不需要用到後面章節裡的組合原則，就能構築出令人嘆為觀止、華美的創造殿堂。所以，請大家在這一章稍做停留，別急著翻到下一章。仔細地將這章看完，徹底理解原則，否則，你將會覺得後續的篇章很難懂。本書用到的四個基本對稱原則：旋轉、平移、鏡射、滑移鏡射，是很常見的基本數學詞彙。一旦熟悉了這四個詞彙，日後探索其他領域裡的對稱現象，就一點都不會感到陌生了。

1.1 旋轉對稱

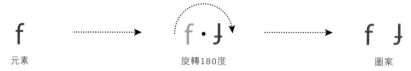

元素　　　　　　　旋轉180度　　　　　　圖案

定義

「旋轉對稱」指的是一個圖形，以一定點為中心，旋轉重複而成。

旋轉對稱很獨特，它只依賴一個單點形成對稱。之後示範的其他對稱，都是沿著一條線或是一個平面形成的。因此，旋轉對稱屬於零維（單點）活動，而不是一維（線性）或是二維（平面）活動。然而，在第二章和第三章裡也會看到，單獨使用旋轉對稱所創造出的線性或平面式重複圖案。

右上方這個簡單的圖例中，小寫f這個「元素」透過旋轉180度來形成圖案。請注意，在第二個步驟裡，為了強調對稱的視覺結果，原始元素以淺色表示，對稱後的複製元素則以深紅色表示。180度是最常用的旋轉對稱角度，可以簡單創造出一個對稱。這種只以兩個元素形成的旋轉對稱叫做「二次對稱」，因為兩個元素將360度等分成兩個部分，兩者相距180度。

雪花是大自然中的旋轉對稱例子，輪子的輪輻則是人造物中的旋轉對稱代表。

相連的元素

也可以將旋轉中心點放在元素內部，或是緊連著元素，使重複的元素緊密相連，創造出圖案。

二次對稱變化式

在使用圖案做旋轉對稱時,首要之務就是決定中心點的位置。中心點可以位於元素的任何一個方位:上方、下方、左方或右方,以及或遠或近任何距離。

右例顯示的是一小部分二次對稱範例,除此之外還有許多可能性。

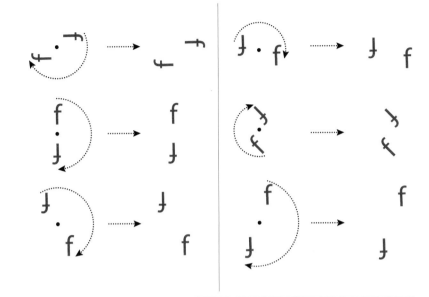

三次對稱、四次對稱、五次對稱的變化式

上方的例子都是二次對稱,但是一個360度的圓還可以被等分成更多區塊,比如三塊、四塊、五塊、六塊、七塊、八塊,直至無窮無盡,旋轉中心點能夠置於元素的任何一個方位。

右方是幾個三、四、五次對稱分別將360度的圓等分成三塊、四塊、五塊的例子。小標題的數字代表圓被等分成了幾塊。比如,三次對稱表示360度的圓被等分成三個120度夾角的區塊。

以這個原理發展出來的對稱可能性,令人嘆為觀止。請記得在這些例子裡,我使用的對稱元素都是小寫字母f。

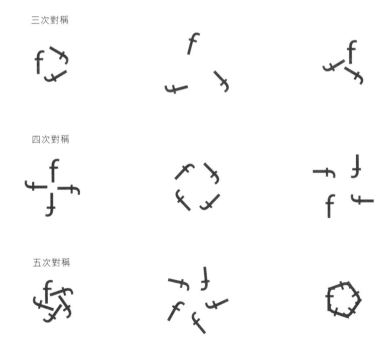

三次對稱

四次對稱

五次對稱

多次變化式

從六次到十二次以上的對稱,會將360度等分成六塊、八塊、十塊、十二塊,以及更多區塊。至於360度能被等分成多少塊,則毫無限制。

六次對稱

八次對稱

十次對稱

 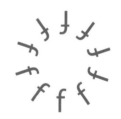

十二次對稱

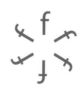

多次對稱

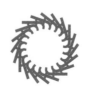 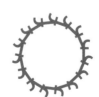

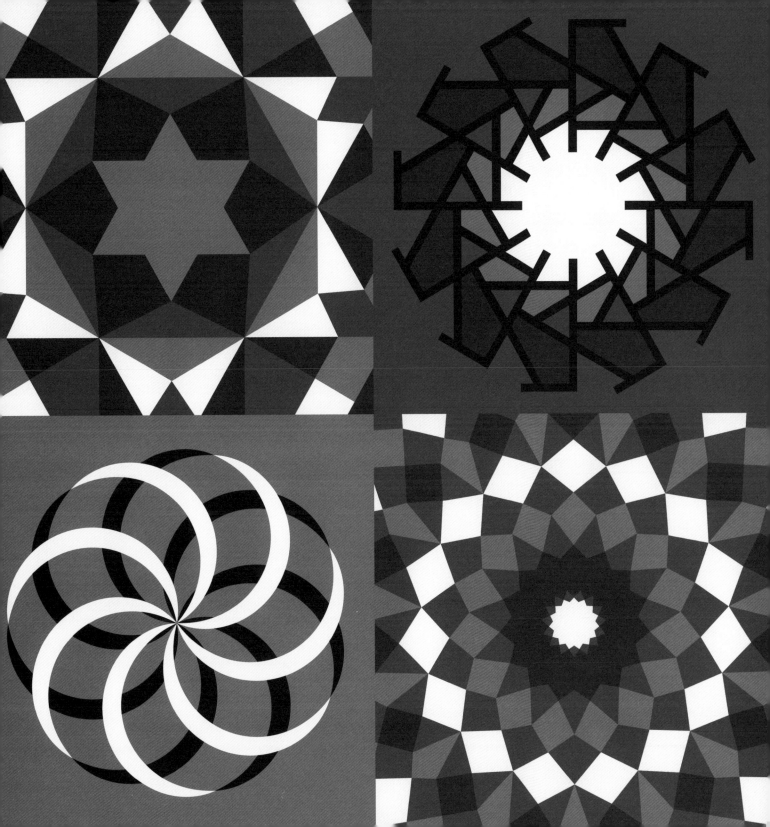

1.2 平移對稱

定義

「平移對稱」是指一個圖形（可以是一個元素、圖案、或衍生圖案）往特定方向移動特定距離的活動結果。圖形之間的距離和角度始終相同，圖形在移動過程之中也不會旋轉或鏡射。

「平移」（translation）是歐幾里得幾何中的詞彙，用於描述一個圖形在二維平面上或三維空間中，沿著一維直線滑行的現象。從某些角度說來，平移對稱是對稱原理中最基本的，因為它只是圖形在一條線上做簡單的重複，而所有圖形都是一模一樣的。然而，對於那些仍然記得幾何課堂上，鏡射和旋轉理論的人來說也許會有點困惑——「鏡射」就是如左手右手一樣照鏡般的對稱，而旋轉就是像海星呈放射狀的腕一般的對稱；那麼，平移也能算是對稱嗎？可以的，當一個圖形滑行一段距離，其間並不旋轉或鏡射時，就是平移對稱。

右上方範例使用的是小寫字母q，它在往右邊滑行時複製了自己。簡言之，平移對稱就是一個元素往另一個位置移動的過程，有時我們稱這種移動過程為「滑行」（glide）。假設要繼續複製元素，只能往同一個方向直線運動，每一個複製出來的元素間距也要完全一樣。

在日常生活中，一排立正聽令的士兵，或是一排訂書針都是平移對稱。

變化式

平移對稱雖然被視為一種簡單的對稱，想像力豐富的設計師卻能用它創作出許許多多樸素但是創意十足的圖案。接下來，提供一些基本變化式供大家參考。

間距

元素之間的距離可以從趨近於零到幾乎無限大。間距小一點，創造出來的連鎖圖案會比較吸引人。

ｑ

元素

旋轉過的元素

右方圖例中，元素以45度角漸次旋轉。由於
元素每個角度看起來都不一樣，就能夠用旋
轉過的元素創造出如下方的平移對稱效果。

交疊元素

承左頁，除了使用旋轉過的元素之外，也可以將元素交疊。作法是將複製過的第二個元素斜放在第一個元素上方或下方。雖然這也屬於平移對稱，但元素滑行的方向就不會是水平的了。

包括交疊手法在內，另一個平移對稱的有趣現象是：當同一個不對稱圖形被旋轉180度而上下顛倒時，創造出來的重複圖案看起來將與沒旋轉前截然不同。右方有三組例子，每組都有兩個變化式——分別都相差180度。元素愈不對稱，視覺差異便愈明顯。

1.3 鏡射對稱

定義

「鏡射對稱」就是圖形（也就是元素、圖案、衍生圖案）的一半與另外一半彼此鏡射複製。

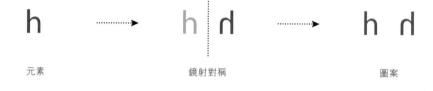

元素　　　　　　　　　鏡射對稱　　　　　　　　　圖案

這個原則最符合我們認知中的對稱，因此也最容易辨識。也許是因為大自然中有很多實例供我們參考。我們幾乎可以不假思索就指出鏡射複製現象，比如絕大多數生物的臉孔和身體。除此之外，從人造物中也常可觀察到鏡射現象，小至玻璃瓶，大至飛機。儘管這個原則廣為人知，它仍有許多值得我們探索的美麗和不為人知的細節。

鏡射對稱是一個元素與它自身鏡射影像的重複現象。在兩個彼此鏡射的影像之間，永遠有一條鏡射活動所依據的「中心線」。

右上方基礎圖例中，小寫字母h這個複製元素以虛線做為鏡射依據。請注意原始元素的顏色，在第二個複製步驟裡是以淡紅色表示。深紅色是為了強調鏡射後的元素。

變化式

與其他對稱原則比起來，鏡射對稱奇巧的變化式比較少，因此使用起來也比其他對稱原則簡單。但是由於設計範圍比較緊密，對設計能力的挑戰會比較高。即使如此，鏡射對稱仍然是最普遍的對稱形式。

間距

右圖第一排中央，小寫字母h的鏡射圖形以最緊密的方式做對稱（距離＝0），接著再漸次往左右兩端加大間距，直到最末端。下方的例子則是h持續加大間距的結果。當原始h和鏡射h重疊在一起時，會產生有趣的圖案。記得，即使兩個圖案之間的距離非常大，彼此之間仍然應該維持鏡射關係。

旋轉過的元素

最上面的圖案,顯示的是字母h以直立標準位置鏡射後的型態。從第二組圖例起,h漸次旋轉45度,使鏡射後的兩個元素形成有趣的視覺關聯。可以使用任何角度創造出這樣的鏡射圖案。

間距＋旋轉

在創造對稱圖案時，可以將旋轉過的元素（參見第22頁）與間距變化（參見第27頁）組合使用，設計出千變萬化的圖案。

右例上方的箭頭和左頁一樣，代表變化起點。下方七排圖例表示元素漸次以45度旋轉之後，兩個彼此鏡射的元素再漸漸往直線左右兩端拉開間距。由於書頁的尺寸限制，無法列出更多圖例；以這個組合手法創造出來的圖案數量，足以令我們目眩。

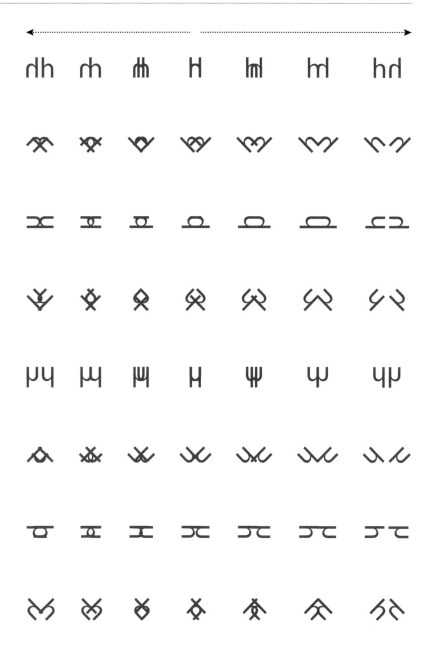

1.4 滑移鏡射對稱

定義

「滑移鏡射對稱」結合了兩種對稱操作。先使用平移對稱，再繼續沿著平移對稱方向加上鏡射對稱。

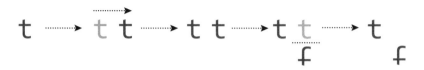

元素　　　步驟1：平移對稱　　　完成　　　步驟2：鏡射對稱　　　圖案

滑移鏡射對稱是本章裡討論的四種基本對稱操作中最特別的一個，因為它結合了兩種對稱操作。因此它也是最複雜、最不常用的一種型態。然而，一旦了解其型態，就再也不會覺得它很複雜。雖然或許這個型態的直覺性比較低，也較難以視覺化表現，但是這個不易察覺的對稱能夠創造出很精細的重複圖案。

請注意，你可以將平移和鏡射對稱的順序互換，仍然能創造出一樣的結果。也請注意滑移鏡射並不會創造出與旋轉對稱相同的圖案。兩者類似的視覺效果常常令人以為滑移鏡射就是旋轉對稱。最好的辨認訣竅就是試想你在沙地上留下的左右兩腳腳印——這些腳印就屬於滑移對稱。

在右方的基本圖例中，使用小寫字母t做為設計元素。先進行一次平移之後，複製後的新元素再以與平移線平行的中心線做鏡射。然後再移除第二個元素，只留下第一個和第三個元素。

變化式

滑移鏡射對稱能創造出的圖案變化可能性，比其他三個對稱操作少。將兩個元素以這個操作組合起來會限制發展可能性，然而創造出的重複圖案，能展現一種優美的謎樣風格。

平移和鏡射之間的連帶關係

滑移鏡射包含「平移」和「鏡射」兩種對稱操作。兩個操作之間的間距比例變化會對彼此產生影響。因此，依照喜好，複製元素在第二個操作中的間距可以和第一個操作中的相同、更短、或更長。

在最上方的圖例中，元素之間的鏡射距離保持不變，但是平移距離漸漸增加。

中間的圖例中，平移距離不變，但是鏡射間距漸漸增加。

下方的圖例中，平移和鏡射的間距都依比例增加。

旋轉過的元素

如同本章中討論過的其他三種對稱操作，一旦兩個元素被旋轉之後，兩者之間就會產生驚人的視覺關聯。滑移鏡射使得元素彼此之間的關聯極為緊密，有時觀者甚至看不出來在元素之中還有另一個對稱關係。

右方有四個範例，分別將兩個旋轉過的元素平移間距漸漸拉長。

右方的兩個例子，是將兩個旋轉過的元素間的鏡射間距逐次拉長。

右方三例是先將元素旋轉之後,再同時漸次
增加元素間平移和鏡射的間距。

2. 線性對稱

線性對稱是沿著一條直線發生的一維對稱現象。生活中的線性對稱例子，包括建築物的中楣、印刷品上的帶狀裝飾、或是小鳥在雪地裡留下的一條足跡。注意別混淆了接下來的名詞：「線性對稱」和「對稱線」；對稱線指的是操作鏡射對稱時，產生鏡射圖案的中心線。

線性對稱共有七種操作，所有操作都使用了一種至四種前一章裡解釋的四個原理，也就是旋轉、平移、鏡射、滑移鏡射。由於旋轉對稱是以單點為旋轉中心的零維對稱，而不是沿著直線進行的一維對稱，我並不會將它納入這一章的討論內容。然而，雖然旋轉不能被單獨用來創造出線性對稱，卻能夠和其他三個原則組合起來，創造出線性對稱圖案。

2.1 平移

線性平移對稱是七個線性對稱操作裡最基本的。只需要沿著一條直線重複一個元素、圖案、或是衍生圖案，並且保持同樣的間距即可，不旋轉或鏡射圖形。

右方的範例，以大寫字母F做出平移對稱。

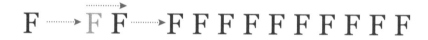

元素　　　　　平移對稱　　　　　　　　　　線性平移對稱

間距

圖形可以用任何大小的間距沿著直線複製。然而，為了保持圖案的重複性和對稱性，間距必須始終相同。

元素的方向

元素可以用任何角度轉動,然後再用任何間距在直線上進行重複。

多個元素

也可以使用任何數量的元素,配置出圖案或衍生圖案,沿著直線以任何間距重複,做出線性對稱。即使是最簡單的元素,也有極多發展可能性。

2.2 平移＋垂直鏡射

「平移＋垂直鏡射」有個更為人熟知的名字：鏡像反射（mirror reflection）；例如我們的雙手，就是互為鏡像反射的。當我們操作鏡射時，一條直線上的雙手反射影像是無窮無盡的——拇指緊接著拇指，小指緊接著小指，不斷重複，而非僅只有一雙手。

右方圖例中，大寫字母Q依據一條垂直的中線產生鏡射。這個鏡射之後的元素再鏡射出與原始元素相同的圖形。以此類推，直線上的每一個元素和其左右的元素都呈現鏡射現象。

元素　　　　　　　鏡射對稱　　　　　　線性垂直鏡射對稱

間距

鏡射元素的間距可以從趨近於零，直至無限大、甚至與原始元素重疊。然後再用這一組圖案沿著直線，以任何固定的間距重複，固定間距同樣可以選擇趨近於零或無限大的距離。如此一來，就得到兩個能夠影響線性紋路結果的間距變化。右方是幾個例子。

元素的方向

元素Q可以在360度範圍內自由旋轉,但是鏡射中心線始終是垂直的。右例中,除了角度,間距是另一個可以增加變化性的因子。

多個元素

可以用任何數量的元素Q創造出圖案,然後再做鏡射。右方第一個例子中,元素是「QQ」,再進行鏡射。第二個例子中,則用了元素「QQQ」做鏡射。嘗試看看不同的間距、元素方向、以及多個元素,很快就能得到許許多多重複圖案的設計可能性。

2.3 平移＋180度旋轉

運用兩個對稱操作，創造出一個圖案：首先，元素橫向複製一次（平移），複製後的元素再轉180度（旋轉）。兩個元素組成的圖案接著沿直線複製。線上的每一個元素和緊鄰的左右兩個元素，彼此都是旋轉180度的相對關係。這個對稱作法乍看之下很像沒加上平移的單純旋轉，然而結合兩個操作後，就能創造出線性對稱，而非旋轉對稱。

右例中，大寫字母P先平移，再旋轉180度。經過這兩個操作所創造出來的圖案，再於一條直線上複製。

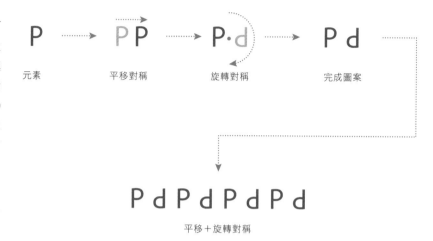

元素　　　　　平移對稱　　　　　旋轉對稱　　　　　完成圖案

平移＋旋轉對稱

間距

在平移對稱中，元素的間距可以從趨近於零，直至無限大，但是旋轉對稱的角度卻有其限制。不過，元素組成圖案之後，圖案的間距卻可以任意選擇，給設計賦予新的發展可能。結合這兩個間距的可能性之後，就能創造出更多重複圖案。

元素的方向

元素P的方向可以是360度中的任何一個角度，但是平移方向必須始終如一。圖案的間距是另一個可以增加變化性的因子。

多個元素

可以任意結合多個元素P創造出一個圖案，再將這個圖案平移和旋轉。右方三例中，上方和中央的例子將「PP」結合成圖案；第三例裡則將「PPPP」結合成圖案。試著配合不同的間距、方向、元素數量，可以很快地創造出許多不同的重複圖案。

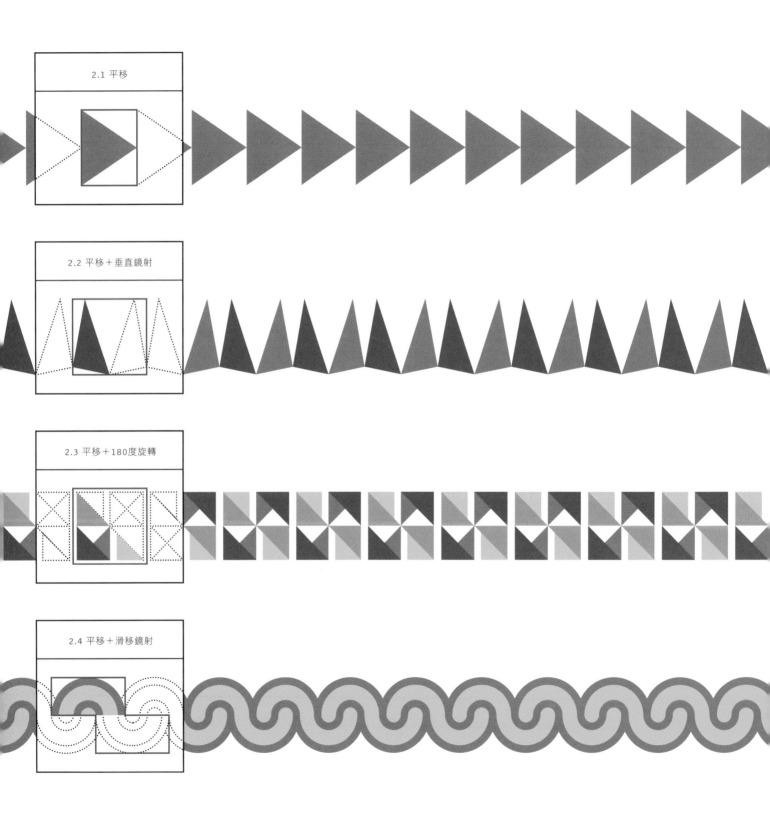

2.1 平移

2.2 平移＋垂直鏡射

2.3 平移＋180度旋轉

2.4 平移＋滑移鏡射

2.5 水平鏡射

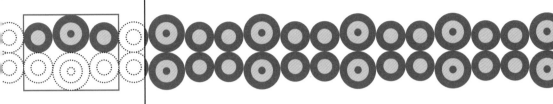

2.6 垂直鏡射＋平移＋水平鏡射＋180度旋轉

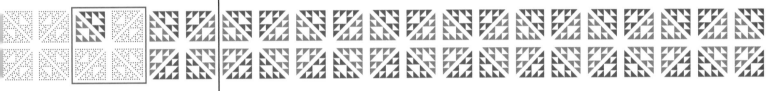

2.7 平移＋垂直鏡射＋180度旋轉＋垂直鏡射

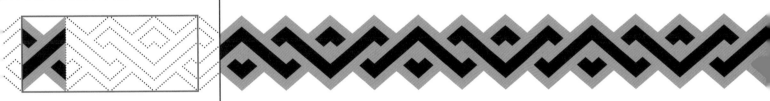

2.4 平移＋滑移鏡射

剛開始設計這種圖案，可能無法全面掌握訣竅——可以想像一下沙地上留下的一排腳印，就會比較容易理解了。在第一章裡利用這個腳印原理做為滑移對稱的實例，不過用在線性對稱中時，同樣的現象會被拆解成「平移＋滑移鏡射」。請注意這組操作會形成上下兩排重複元素，而不是單排元素，能夠創造出複雜許多的線性對稱。

右方為基本範例，大寫字母G首先以平移複製，再以一條水平線為中線做鏡射。圖例中的鏡射線位於字母G的下方，不過也可以將它安排在字母上方。我並沒列出平移過程，而僅僅列出兩個元素組成的最終圖案。

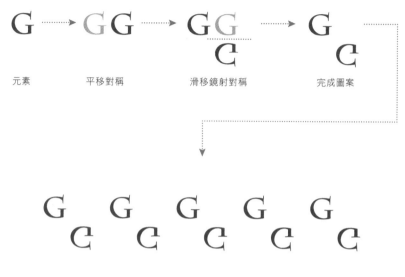

元素　　　　　平移對稱　　　　滑移鏡射對稱　　　　完成圖案

滑移鏡射對稱

間距

在平移對稱操作過程中，左右兩端的間距，以及平移後的元素在鏡射過程中與鏡射線之間的距離，都是可以變化的。可以將前者、後者、或兩者同時設定成趨近於零或無限大的距離。右方列出幾個可能的運用形式。

元素的方向

元素G的方向可以是360度之中的任一角度，但是平移方向必須始終如一；鏡射線也一定要與平移方向平行。圖案的間距可以趨近於零，直至無限大。

多個元素

可以任意使用多個元素G創造出圖案，然後進行平移鏡射。右圖所使用的是「GG」。但如果元素重複的次數太多，最終的圖案會過於複雜，所以使用時必須謹慎，才不會創造出令觀者難以理解的圖案。嘗試不同的間距，可以立刻創造出許多重複圖案。

2.5 水平鏡射

這是最簡單也最直覺的對稱操作。透過這個操作，能創造出乾淨簡潔、易於了解的重複圖案。不過要記得，垂直鏡射的鏡射線是水平的，因此這個操作稱為「水平鏡射」。

右例中，元素（大寫字母J）依水平鏡射線複製出一組圖案。水平鏡射線可以位於元素下方（如圖例）或上方，或甚至在元素內部。接著再將圖案以固定間距往與水平鏡射線平行的同一方向複製，做出線性對稱。

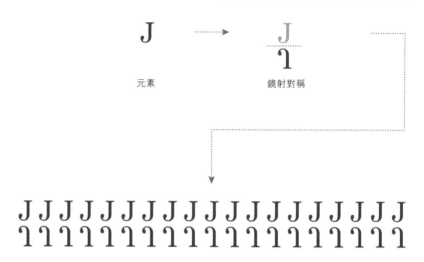

元素 　　　　　鏡射對稱

線性水平鏡射

間距

水平線可以安排在元素裡、元素上方、或元素下方。進而創造出一系列簡單但是效果變化驚人的圖案。圖案之間的水平間距可以從趨近於零，直至無限大。

元素的方向

元素J的方向，可以是360度中的任何一角度，但是鏡射線必須始終保持水平，圖案重複的基準線也必須與鏡射線平行。

多個元素

圖案能夠由任何數量的元素組合而成。右方的第一個例子以三個J做為一個元素，再將其鏡射成具有六個J的圖案。第二個例子則比較複雜，因為總共有兩個水平鏡射，先將兩個J鏡射成四個J，再做一次鏡射成為八個J。這個操作仍然屬於線性對稱，但是假如這個圖案再經過一次或兩次鏡射而使整體的高度增加，就會成為平面對稱。我們可以想想看：線性對稱變成平面對稱的界線到底在哪裡？也許這個問題根本沒有正解或是能幫得上忙的理論呢！

2.6　垂直鏡射＋平移＋水平鏡射＋180度旋轉

這個對稱形式的操作就如其名稱，但是既難懂又難記。簡言之，就是以四個元素組成一塊圖案，每一個元素都是上下左右相鄰元素的鏡射圖像。這個嚴謹的操作變化出來的重複圖案顯得十分整齊。

右例中，大寫字母L經過三次個別對稱操作：首先，元素先垂直鏡射；第二次是將原始元素做一次水平鏡射；第三次是將原始元素旋轉180度，旋轉中心點是三個元素的中點。如此便能做出一個由四個元素組成的網格圖案，每一個元素都是相鄰元素的鏡射圖像。這個圖案可以再接著沿一條直線複製，做出複製圖案。雖然解釋起來很冗長，但是將步驟視覺化之後，就很容易理解了。

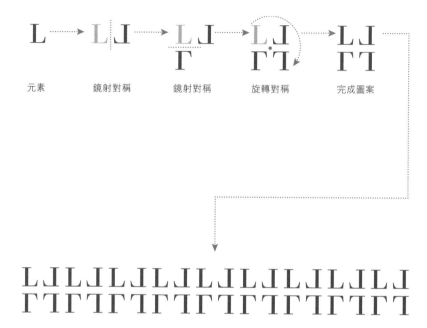

間距

以同樣元素組成的圖案，可以利用這三個對稱原則的組合創造出一連串設計，而且因為其中使用了兩次鏡射對稱，結果看起來會很整齊，具有平衡感。右方的圖例，是將水平和垂直鏡射線在原始元素以及鏡射後的元素旁上下左右挪移，而創造出來的不同效果。

元素的方向

即使元素被旋轉到特殊角度，並經過三道對稱操作，創造出來的重複圖案卻依然顯得協調。你可以挑戰看看，用這個重複手法是否能設計出奔放、表現力十足的圖案？

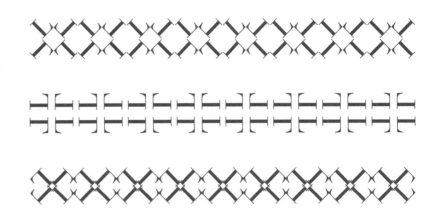

多個元素

這款線性對稱的穩定度極高，即使是在使用多個元素的情況之下也不例外。右方的兩個圖例以極端手法示範了這個對稱操作的效果。第一個例子中，兩個元素彼此緊貼著排列出一個井然有序的重複圖案；第二個例子裡則是由四個元素隨機放置而成。然而在經過三道對稱操作之後，就連隨機排列的圖案也得到了很有秩序的視覺效果。

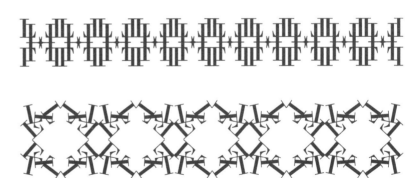

2.7 平移＋垂直鏡射＋180度旋轉＋垂直鏡射

這是線性對稱中，唯一一個由四個排成一直線的元素組成的圖案範例。組合出的圖案井井有條，但是一旦延伸成線性對稱之後，形成的圖案卻能展現出不同樣貌，結果取決於一剛開始選擇的元素。使用這個手法設計出來的圖案在低調中卻顯露出複雜的內涵。

右方的基本圖例，大寫字母R總共經過三次對稱操作，每一次都沿著同一條水平線進行。第一步，元素以一條垂直於平移進行方向線的中線做鏡射。第二步，將鏡射後的新元素旋轉180度。第三步，旋轉後的新元素，再以垂直於平移進行方向的線為中心做一次鏡射。接著，這由四個元素組成的圖案，再發展成重複圖案。

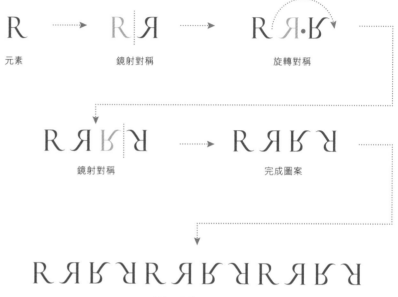

元素　　　　　鏡射對稱　　　　　旋轉對稱

鏡射對稱　　　　　完成圖案

鏡射＋旋轉＋鏡射對稱

間距

這個複雜的圖案結構能夠經由不同的間距安排，創造出許多變化，傳統新穎兼而有之。

元素的方向

元素R可以360度中的任何一個角度擺放,再進行接下來的對稱操作步驟,創造出有趣多變的重複圖案。請注意,無論從哪一個元素開始算起,每隔四個元素,圖案就會重複一次。

多個元素

過於複雜的對稱操作,容易造成視覺上難以解讀的問題,進而令人感到無趣。設計的時候謹慎配置多個元素的組成關係,將有助於圖案抓住觀眾的視覺重心。即使是最細微的調整,比如元素之間的相對關係,或是鏡射線的位置,都能夠對重複圖案的外觀造成很大的改變,因此鼓勵大家在能力可及範圍內,多多實驗不同的配置。

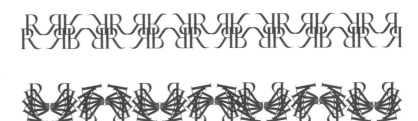

3. 平面對稱

平面對稱是發生在二維平面上的對稱。當對稱操作同時在一個二維平面（也就是一片平坦的面）上以橫或直的方向進行時，對稱結果就會覆蓋整個表面。這是最普遍的圖案創作方式。事實上，這種圖案在我們的日常生活中隨處可見，已經到了人們視而不見的地步——小自布料上交織的經緯線、棋盤上的方格、劇院裡的觀眾席座椅、大至城市裡的道路網。

絕大多數以平面對稱創造出的重複圖案，是正方形或長方形的網格型態。90度角的平面對稱幾何型態如此常用，我們幾乎不再思考其他可能性，視之為一種常用的設計慣例。雖說使用90度角結構有其實際的優點，但其實60度和120度來創造三角形和六邊形的幾何設計也同樣值得研究。這一章會討論這些不同角度的幾何構成，如果你不太熟悉它們，便更值得花點心思了解。用60度和120度角來創造圖案，並不會比90度角困難，但是由於我們對90度角的幾何習以為常，對以其他角度構成的幾何形式不適應，雖然它們只不過是使用不同角度創造出來的。

許多用於平面對稱操作的細胞格，也都能做為拼接圖案的基礎圖樣，將在下一章裡討論。細胞格和拼接圖案的原理，請參考第14至15頁。

3.1 平移

平面上的平移對稱是所有對稱操作中最直接的一個。只要將一個元素或圖案放進一個細胞格裡，然後在平面上以水平和垂直方向複製細胞格，製造出網格。別以為這個看似簡單的操作沒什麼大不了，它能創造出許多富有細緻變化的重複圖案。

右例中，小寫a元素被放進正方形細胞格裡，細胞格的外框以紅色虛線表示。接著，再將這個細胞格以水平和垂直方向鋪滿整個平面，細胞格之間不留空隙。最後再移除紅色細胞格外框，留下元素構成的網格重複圖案（當然你也可以保留紅色細胞格，做為重複圖案的一部分）。

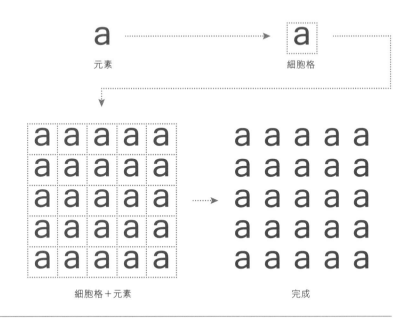

細胞格的尺寸

右方兩個圖例中，元素a的尺寸保持不變，但是細胞格的大小卻不同。如此便能造成不同的視覺效果：元素緊密地聚在一起，或是遠遠地分散。因此，透過變換細胞格與元素的大小，就能控制元素的間距，進而精準地掌握重複圖案的比例。

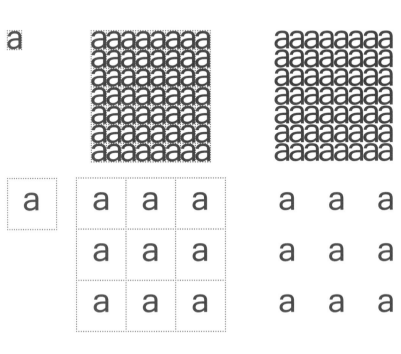

細胞格的形狀

長方形細胞格和正方形細胞格都能無間隙地拼接在一起。右方兩例中，元素分別位於直式和橫式長方形裡。然後先以元素做出橫列，再複製出直行。藉由改變長方形細胞格的長寬比例，可以控制橫列和直行的間距。也可以將細胞格設定得比元素大更多，增加元素之間的空間（參見左頁）。

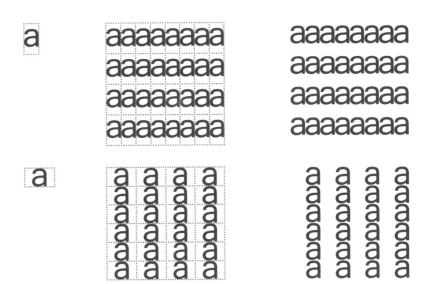

平移方向

平移對稱可以用90度角做出整齊排列的重複圖案。然而，我們也可以偏移細胞格拼接出平面，這個手法稱為「二分之一落差」。右方第一個圖例展示的是橫列的二分之一落差排列，第二個圖例則是直行的二分之一落差排列。請觀察範例中，行與列的位移關係，不會構成90度角。如前所述，藉由改變細胞格的尺寸和形狀，平移的兩個角度也會因而不同。

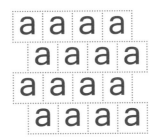

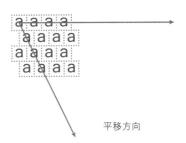

平移方向

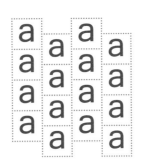

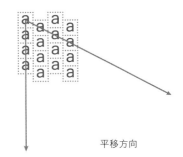

平移方向

3.2 滑移鏡射

滑移鏡射對稱是兩步驟的對稱操作，可說是四個基本對稱原則中，最耐人尋味的一個。移除了中間的過渡步驟之後，會留下看似由兩個無關元素組成的圖案。透過兩個步驟的操作，就能創造出比單純旋轉和鏡射對稱還精緻的圖案。

基本圖例中，我用元素小寫b完成兩次對稱操作。第一步，用小寫b垂直向下滑移，然後再沿垂直線往旁側鏡射。我將中間的步驟移除了，置於細胞格中的圖案由第一個步驟和最後一個步驟創造出來的元素所組成。最後，再複製細胞格鋪滿整個平面，創造出重複圖案。

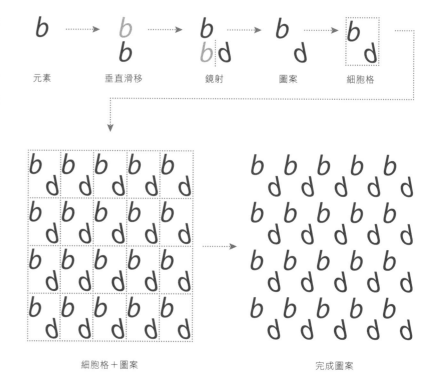

元素　　　垂直滑移　　　鏡射　　　圖案　　　細胞格

細胞格＋圖案

完成圖案

間距

右例展現的是以不同距離組成的元素，完成兩步驟對稱操作後的成果，顯現出不同的相對關係，並繼而影響長方形細胞格的比例。有的圖案看起來比較中規中矩，有的則較為獨特，細胞格中的元素藉此創造出很特別的次要視覺關係。

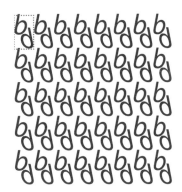

細胞格的形狀

傳統的細胞格形狀是正方形或長方形，但是任何有兩對平行相對邊的四邊形（也就是菱形或平行四邊形）都可以用於無縫拼接。利用這些傾斜的細胞格，能夠創造出正方形和長方形細胞格無法做到的極端排列。

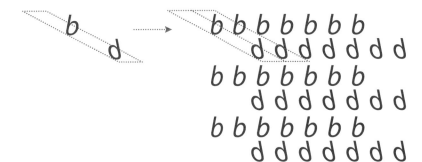

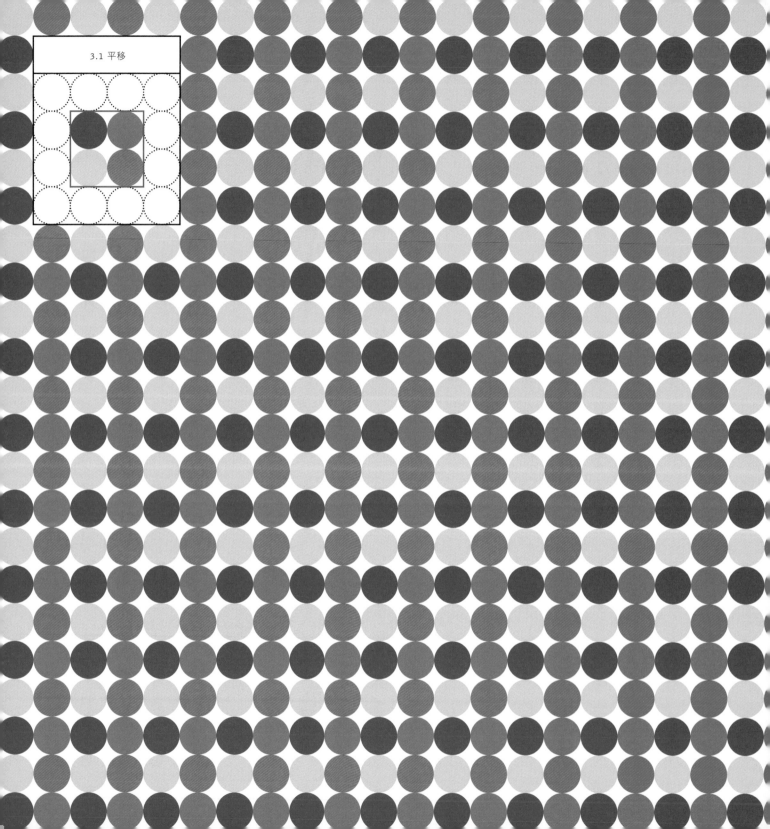

3.1 平移

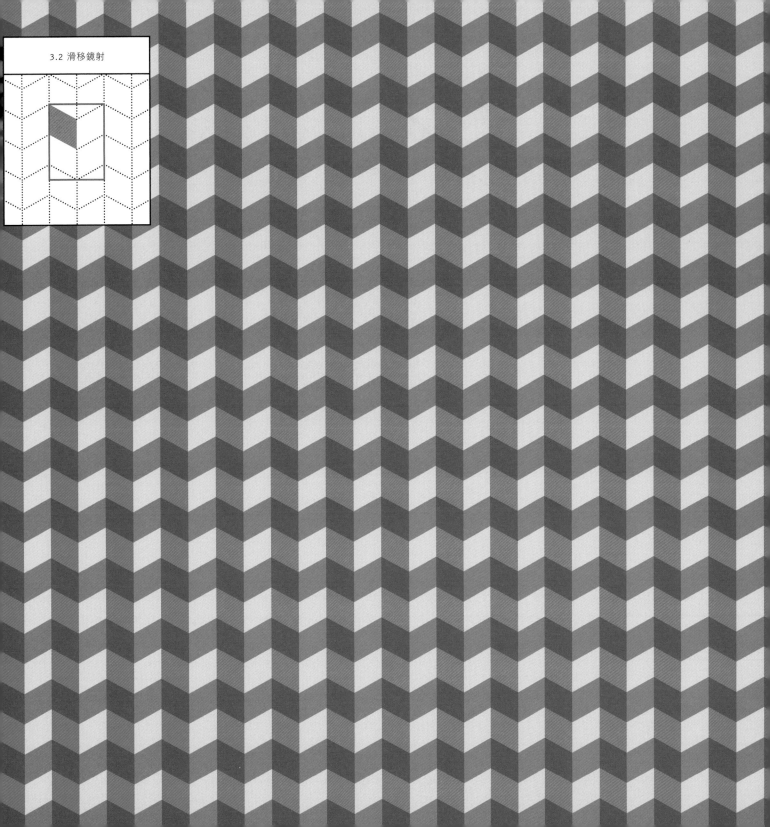

3.3 雙重鏡射

乍看之下，雙重鏡射對稱似乎需要繁複的解說，但其實只要稍微深入了解，就能順利解讀隱藏在背後的原理。一旦懂了原理，這個對稱操作就會變得容易多了。

右方的基本圖例中，使用的元素是小寫字母v的半邊。同樣的字型，我們還可以選擇i、l、o、w或x。v是左右對稱的字母，半邊就只是一條斜線。先將這個斜線元素鏡射兩次（雙重鏡射），創造出一個圖案。然後這個圖案再被沿著直線複製，直線再橫向鋪排，創造出平面對稱。

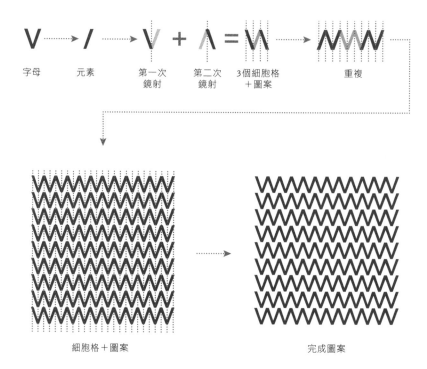

字母　　　元素　　　第一次　第二次　3個細胞格　　重複
　　　　　　　　　　鏡射　　鏡射　　＋圖案

細胞格＋圖案　　　　　　　　　完成圖案

細胞格的尺寸

細胞格可以緊貼著元素，使元素串聯成一條不中斷的帶狀設計；也可以將細胞格放大，讓元素之間留白。這幾個圖例示範了元素漸漸被拉開的狀況。

不對稱元素

左頁所使用的v具有垂直對稱中線的特性，但元素不一定得是對稱型態。也可以使用水平線做為鏡射中線，譬如這裡的c；或甚至不對稱，比如R。列與列可以緊密疊放，或是留下空隙。請注意，元素R的重複圖案中，還加入「落差」，創造出更複雜的圖案。

3.4 鏡射＋平行滑移鏡射

這個平面對稱手法會使細胞格裡自然產生留白，很適合用來創造開闊的重複圖案。甚至還可以在以此手法完成的圖案留白裡，安插另一個不同的重複圖案，讓兩組圖案共享一個平面。

右方基本圖例中使用的元素是小寫字母y。它首先被鏡射一次，鏡射過後的第二個元素往下平移（滑移）並再做一次和第一步驟同方向的鏡射，產生第三個元素，而第四個元素是第三個元素的鏡射結果。最後得到的圖案具有四個元素，結構會有點鬆散，下方的成對元素，會和上方的成對元素完全相同。這一連串的手續，視覺化之後很容易明瞭。

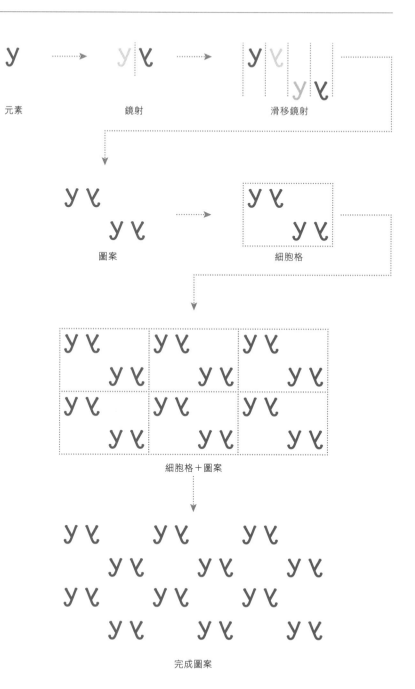

元素　　　　鏡射　　　　滑移鏡射

圖案　　　　細胞格

細胞格＋圖案

完成圖案

間距

依喜好，三個鏡射和一個平移的間距可以密集，也可以寬鬆，最終的細胞格會隨之縮小或放大。細胞格也可以互相重疊，使完成的重複圖案更緊密。

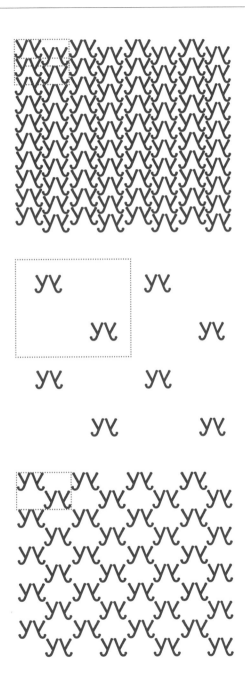

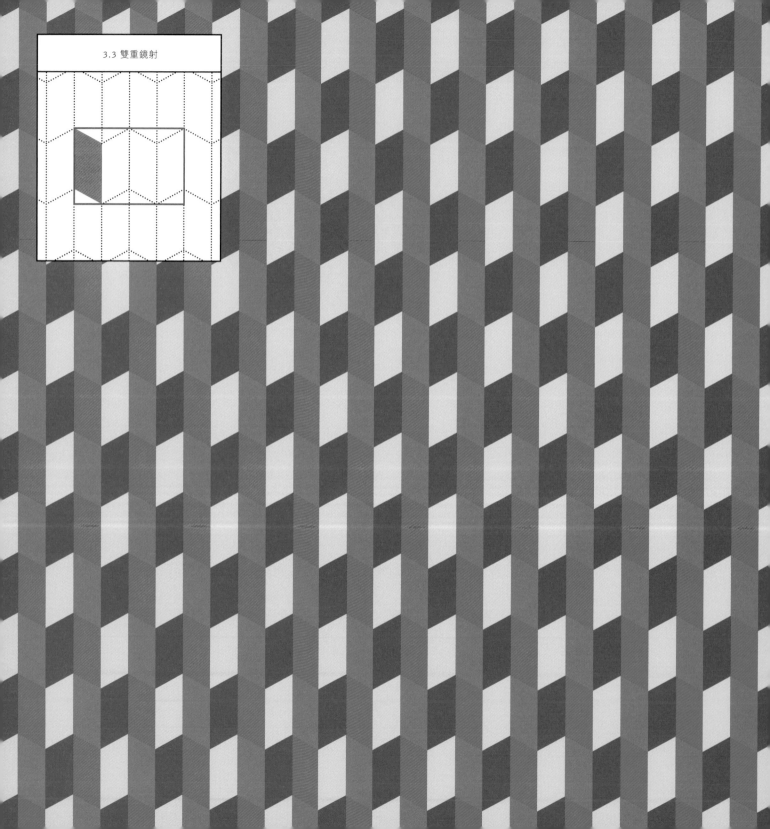

3.3 雙重鏡射

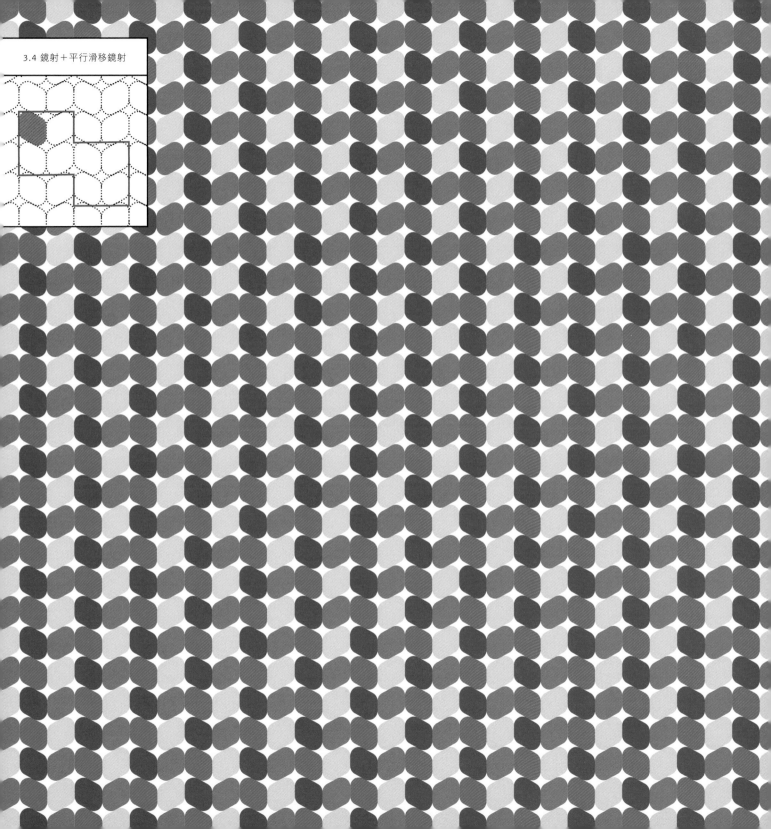

3.4 鏡射＋平行滑移鏡射

3.5　180度旋轉

180度旋轉對稱是所有平面對稱操作裡最簡單，也最直覺性的。不過，雖然簡單，還是可以用很有趣的方法拼接細胞格，創造出充滿興味，與眾不同的重複圖案。想一想，這個對稱操作和第64和65頁有的雙重鏡射對稱有何不同？

在基本圖例中，小寫字母元素r先旋轉180度，形成第二個元素，這兩個元素便組成了圖案，完成！細胞格的邊框可以很靠近元素，也可以保持距離。很簡單吧！

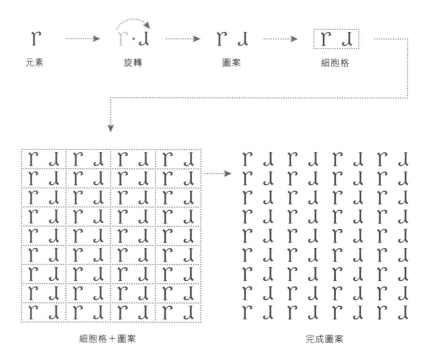

細胞格＋圖案　　　　　　　　完成圖案

旋轉方向

將元素向右旋轉是很直覺的操作，但別忘了元素也可以向下旋轉，複製出來的圖案就會呈現柱狀排列，而不是橫向的。元素還能向上或左旋轉，不過，並不會因此創造出前所未見的圖案，而僅僅只是既有圖案的鏡射。

拼接細胞格

請仔細地觀察這四個例子。上面兩個例子十分類似，但細胞格重疊位置的差異，使每一列和細胞格之間的相關性也隨之不同。這種細微的差別既有趣又具啟發性。在最後一個例子裡，每一列的細胞格都往右移半格，像砌磚一般，使元素構成了另一種柱狀排列。

3.6 鏡射＋正交滑移鏡射

這個平面鏡射操作和「鏡射＋平行滑移鏡射」（參見第66頁）一樣，都有在重複圖案內部建立空間感的潛力。這一組操作步驟會創造出由四個元素組成的圖案，可以將它和「鏡射＋平行滑移鏡射」對照比較。兩者的差別很容易直覺判斷。使用這兩個操作，也會創造出大不相同的重複圖案。

右方基本圖例中，小寫字母元素t首先被鏡射一次。然後以與鏡射中線垂直的方向，將第一個元素滑移鏡射一次。接著，第三個元素再以第一條鏡射中線做鏡射，完成一個具有四個元素的圖案。如果細胞格的右上角和左下角沒有留白，圖案的細胞格看起來就會是兩個連接在一起的長方形，仍舊能夠用來做出無縫拼接。

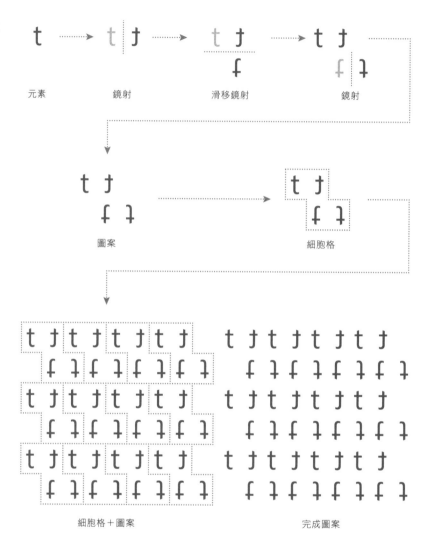

細胞格的形狀

細胞格可以是像右圖中的簡單長方格,或是像左頁那樣連接的長方格,兩種皆可藉著放大或縮小細胞格來強調或減少圖案間的留白,使重複圖案顯得開闊或緊湊。右方兩例,示範了細胞格的不同結合型態。

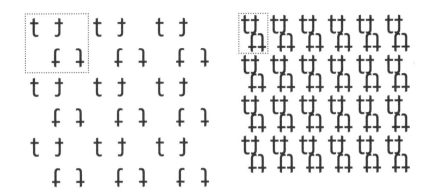

單一細胞格,或是許多不同的細胞格?

這是個思考細胞格定義的好時機。如右圖中以四個元素組成的圖案裡,細胞格的結合方式是基本式之一。但是當我們將細胞格鋪成網格狀來創造重複圖案時,可以從中看出新規則。

右方四例都是同樣的重複圖案,但是細胞格型態卻不同。有些重複圖案具有許多不同的可能細胞格型態,每一個不同型態的作用都是一樣的。在同一個重複圖案裡,有些細胞格是長方形,另一些也許是平行四邊形或L形;假如使用120度、60度、或30度的幾何角度,細胞格也可能是三角形或六邊形……甚至更多。你能不能在這個重複圖案裡找出非長方形的細胞格呢?其實有很多個喔!

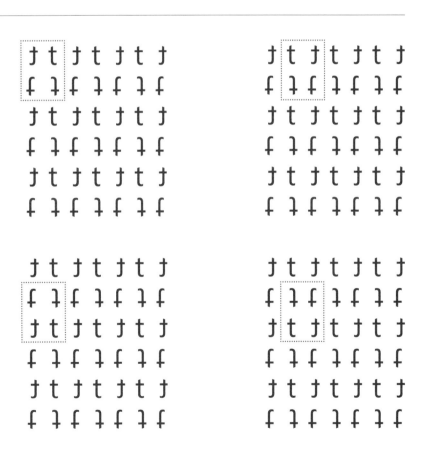

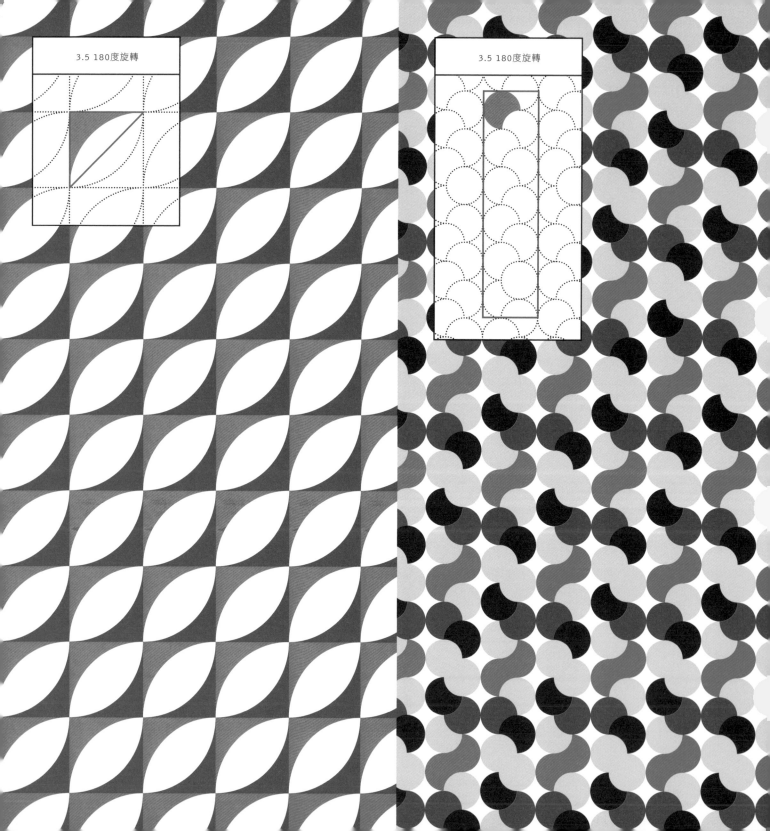

3.5 180度旋轉

3.5 180度旋轉

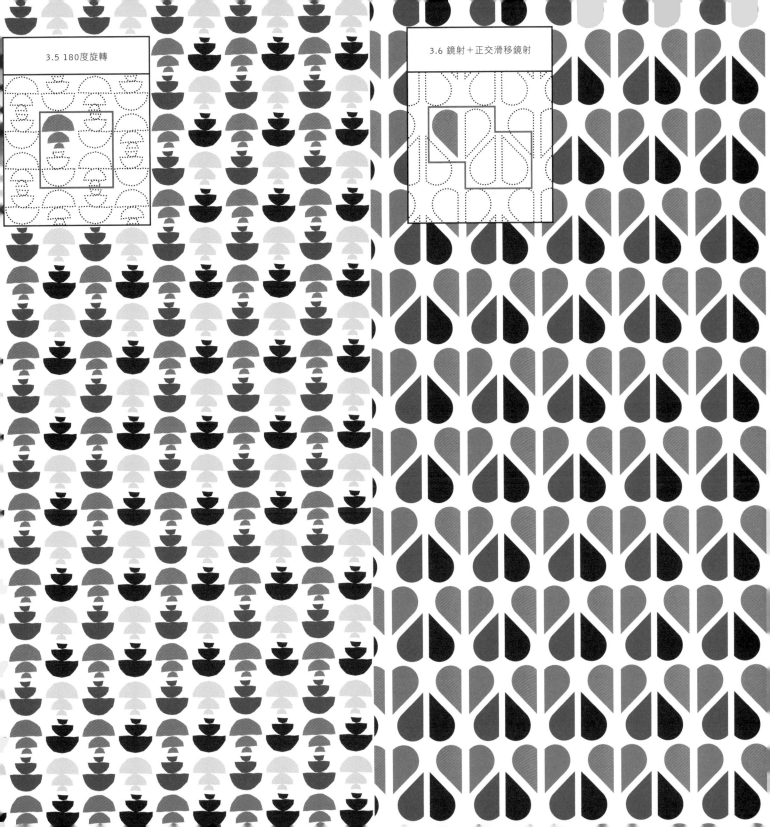

3.5 180度旋轉

3.6 鏡射＋正交滑移鏡射

3.7 雙正交滑移鏡射

如同「鏡射＋平行滑移鏡射」（參見第66頁），這個平面鏡射操作使用了兩次滑移鏡射，不同的是，這次是往下，而不是水平方向操作。因此圖案的對齊方向是垂直正交，而非水平，進而創造出新的重複圖案可能性。如同前面的操作，這個操作會為元素之間和細胞格內帶來空間感。

右方基本圖例中，小寫字母元素q先以滑移鏡射創造出第二個元素。新元素再往下方做180度旋轉，得到第三個元素。接著，第三個元素以與第一個滑移鏡射相反的方向，同樣滑移鏡射一次，得到第四個元素。最後會出現一個型態獨特的垂直圖案，不過，也可以將它旋轉成水平圖案。細胞格裡有四個元素，因此就有四塊連帶產生的留白，能形成很開闊的重複圖案。

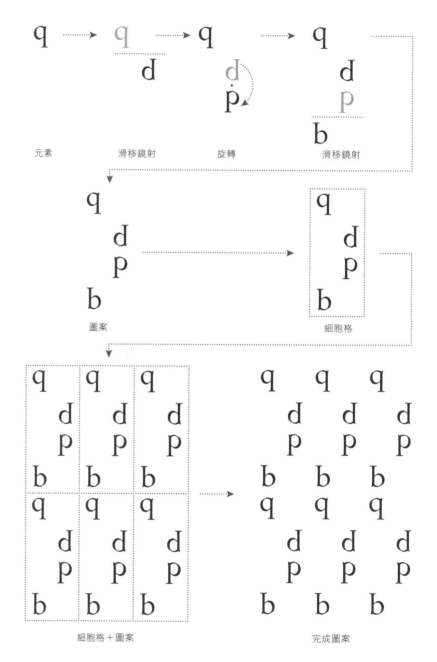

細胞格的形狀

可以將細胞格裡的元素壓縮，減少四周的留白，創造出既長又窄的細胞格。如果將網格旋轉90度，整個重複圖案看起來就會截然不同。當然，每一個重複圖案經過同樣的手續之後都會改觀，但是在這個操作裡卻格外明顯；這兩個圖案看起來有很大的差別，實際上卻一模一樣。

3.8 90度繞點鏡射

雖然在剛開始時也許看起來不怎麼有趣，但是繞著單點鏡射，能夠讓你以幾乎任何元素創造出極具吸引力的重複圖案。不過，雖然使用這個方法能夠簡單地成功創造出圖案，但也難以發展前所未見的獨特設計。

在基本圖例裡，小寫字母元素h先繞著一個由四條鏡射線交會而成的中心點，做三次90度鏡射，使四個元素分別為相鄰兩個元素的鏡射圖像。最終的圖案會端正地坐落於一個長方形細胞格裡。接著，再使用細胞格創造出網格。

請注意，一旦完成了平面重複圖案，網格裡界定重複圖案的細胞格框，其實能夠以許多不同的範圍來表示。請參考第110至112頁的更完整說明。請觀察這個操作和第72頁「鏡射＋垂直滑移鏡射」之間的相似性：後者具備一次滑移鏡射，而這個操作則是四次繞著單點的鏡射，圖案結構因此大幅簡化了。

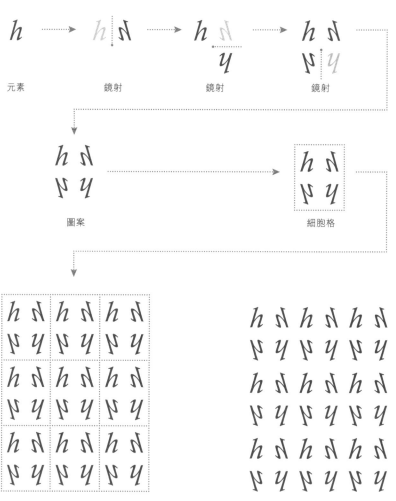

元素　　　　　鏡射　　　　　鏡射　　　　　鏡射

圖案　　　　　　　　　　　　細胞格

細胞格＋圖案　　　　　　　　完成圖案

元素的方向

不同的元素方向，能出人意料地創造出不同樣貌的重複圖案，所以如果花點時間發掘圖案變化的可能性，肯定會得到很大的收穫。如同在這一章其他部分討論過的，只要改變細胞格形狀和留白空間配置，就能大大增加這個平面對稱的發展性，趣味十足。

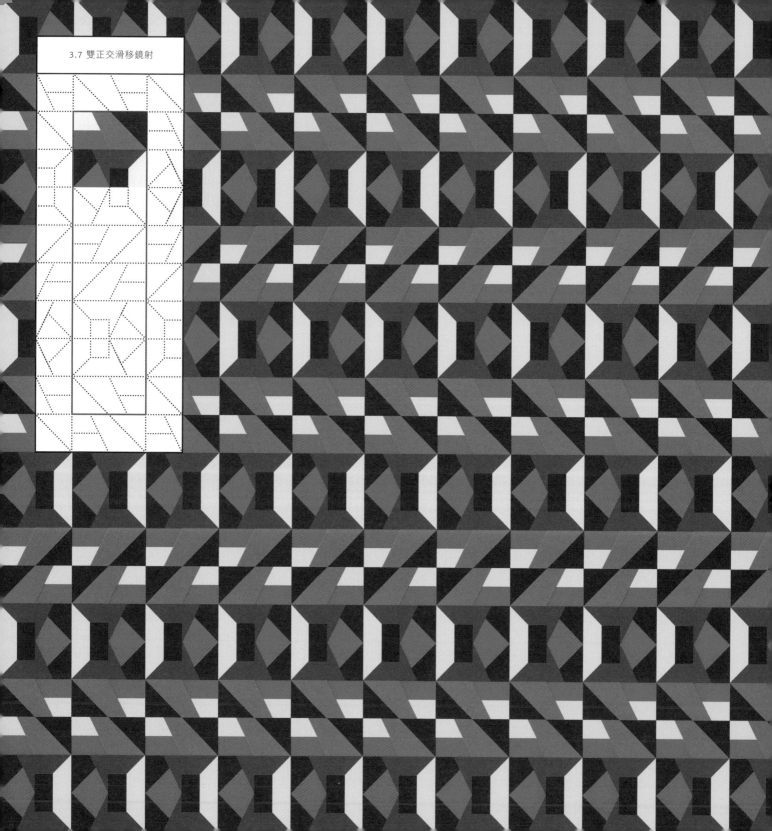

3.7 雙正交滑移鏡射

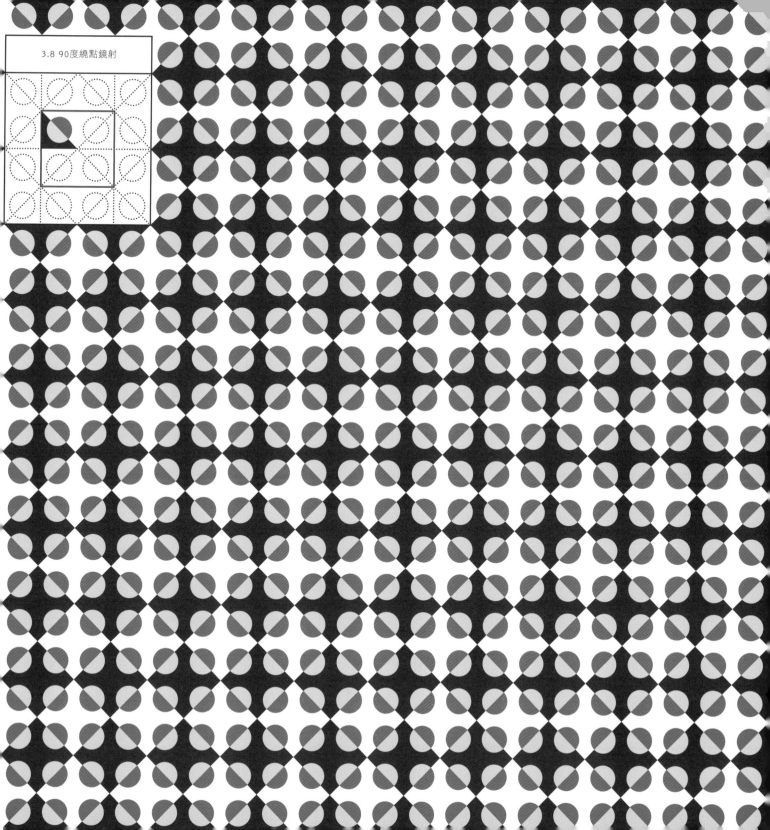

3.8 90度繞點鏡射

3.9 鏡射＋旋轉＋鏡射＋正交鏡射

這是平面對稱中，最複雜的90度操作型態。由八個元素組成，能夠創造出非常複雜的重複圖案。它和前一個對稱形式很類似，為了讓大家更容易直接比較，我沿用小寫字母h做為元素。

基本圖例裡的元素先被鏡射一次，然後兩個元素一起以與鏡射相同的方向做180度旋轉。最後，這四個元素以與第一階段垂直的方向一起做鏡射，得到由八個元素組成的圖案。由這個圖案所界定出來的細胞格，是常見的長方形。

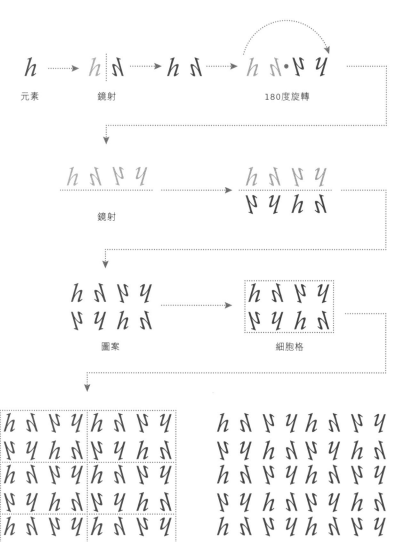

元素的方向

可以藉由將元素安排成不同的方向，創造出令人驚喜的不同圖案。由於這個對稱操作的步驟比較多，也意味著我們會得到許多線條曲折，或是具有正、負空間對比的美麗圖案，這是其他平面對稱操作所不容易達到的效果。

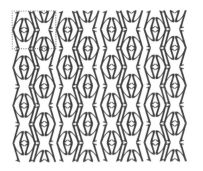

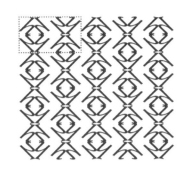

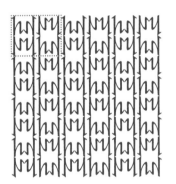

3.10 三重120度旋轉

這是本書裡介紹的平面對稱中，第一個使用到120度、60度、或30度的幾何操作。這三個幾何操作也分別被稱為三次、六次和十二次旋轉，因為它們會將360度分成三塊、六塊、以及十二塊。通常我們比較習慣利用180度、90度、45度的幾何角度來得到兩個或四個元素組成的四邊形細胞格，但使用這裡要介紹的方法，卻能得到三個或六個元素組成的三角形或六邊形細胞格。所有17種平面對稱操作，都是使用這兩套幾何角度切割的其中一套，且永遠不會互相組合（除非同一個平面上配置了一組以上的圖案）。

在基本圖例裡，小寫字母元素d先以一點為中心旋轉120度，形成第二個元素，接著再多旋轉120度，得到第三個元素，如此一來，便將360度角等分成具有三個元素的三個部分，其中包含三次旋轉，形成一個三角形細胞格。

在進一步打造重複圖案時，三角形細胞格的每一個頂點，都被用來當作一組新的120度旋轉所依據的旋轉中心點。如此，重複圖案會具有兩種不同的旋轉點：每個細胞格的內部中心點和頂點。三角形細胞格組成的網格，可以往平面上任何一個方向延伸鋪展。請注意，操作完成後的圖案是六邊形的，因為這個空間的邊界事實上是被六個元素，而不是三個元素所圍繞。

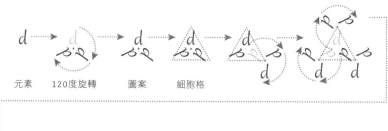

元素　　　　120度旋轉　　　圖案　　　細胞格

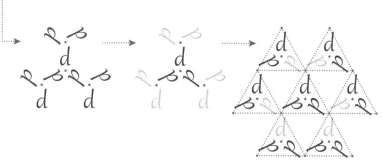

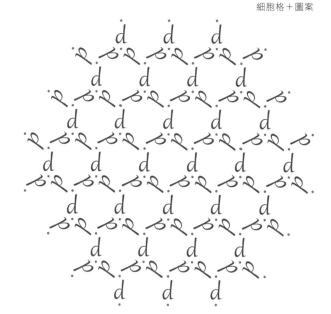

細胞格＋圖案

完成圖案

元素的方向

第一個旋轉基準點（位於細胞格內部中心）可以放在元素外部或內部任何一個位置。同樣地，第二個旋轉點（細胞格的頂點）也可以位於任何位置，取決於細胞格與三個元素之間的相對方向和尺寸。右例中，三個元素的旋轉點與左頁的基本型不同，設計出來的重複圖案也有了新的樣貌。

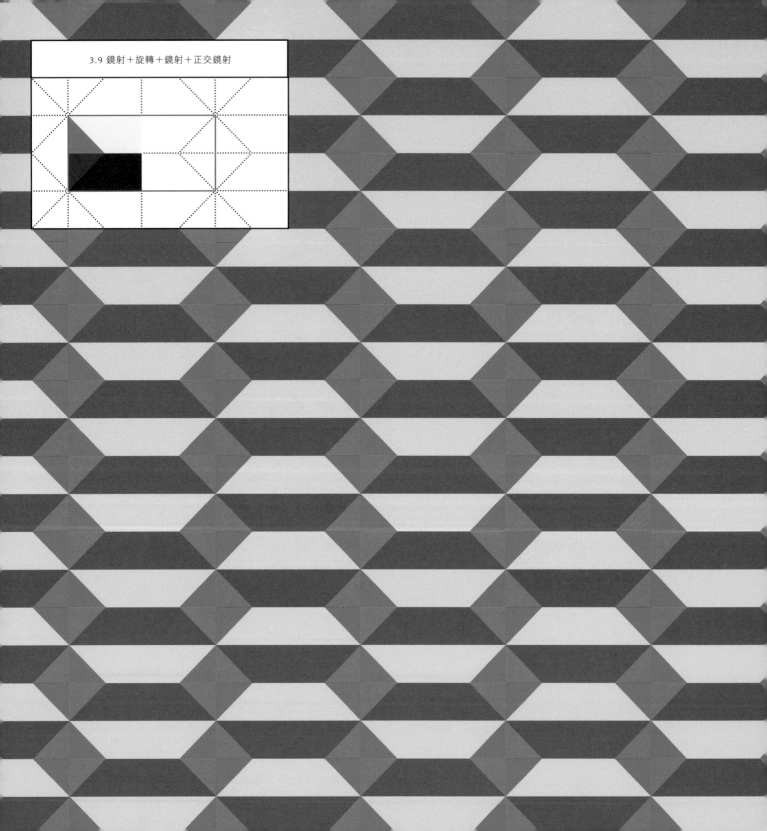

3.9 鏡射＋旋轉＋鏡射＋正交鏡射

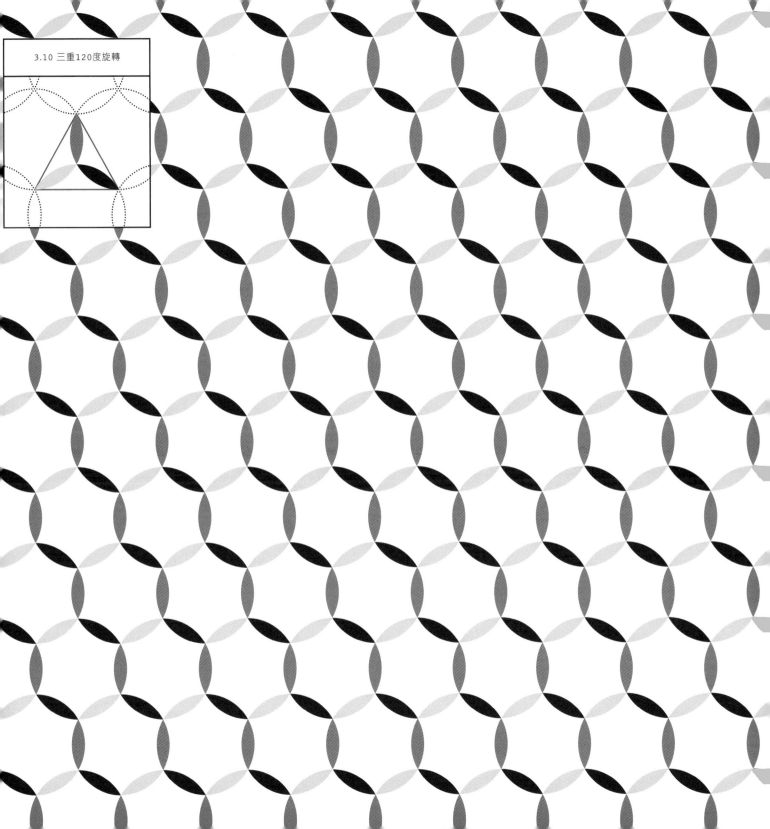

3.10 三重120度旋轉

3.11 正三角形鏡射

這是第二個以60度角三角形網格創造重複圖案的方法。操作內容包括一個以單點為中心的三次旋轉，其中的每一個元素都是隔鄰三個細胞格裡元素的鏡射。創造出來的重複圖案充滿能量（旋轉對稱的特點）又具平衡感（鏡射對稱的特點）。

這個基本例中的大寫字母元素L，先鏡射之後再旋轉60度。然後兩個元素又以120度連續旋轉兩次，形成總共涵蓋360度的六個元素。每一個元素都是相鄰元素的鏡射。

用這個操作方式創造重複圖案時，若是將每一個元素都視為一個細胞格，創作起來將會更容易。六個細胞格合在一起，就會創造出一個六邊形，和其他六邊形拼接起來之後就會形成正三角形網格。每一個由六個細胞格組成的六邊形，其頂點都會變成旋轉中心點。完成的重複圖案會具有三個不同的旋轉點。請花點心思研究這個重複圖案，複雜的結構很讓人驚豔喔。

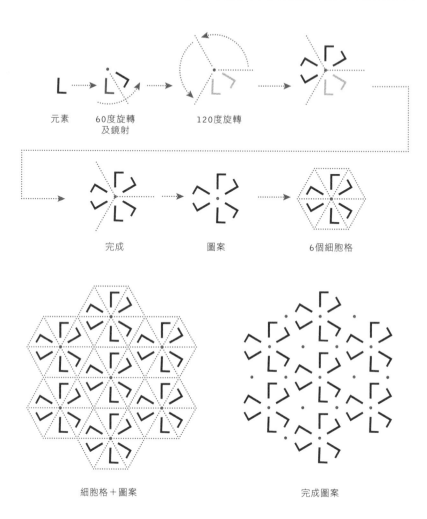

元素　　60度旋轉　　　　120度旋轉
　　　　及鏡射

完成　　　　　　圖案　　　　　　6個細胞格

細胞格＋圖案　　　　　　　　完成圖案

元素的方向

藉由不同的元素和旋轉點方向配置，可以創造出不同的重複圖案。在右方範例中，可以很清楚地看到比左頁範例更明顯的三角形和六邊形。在設計之初，很難預見哪一個元素的方向能創造出哪一種圖案，所以要盡量多實驗幾種不同的配置。

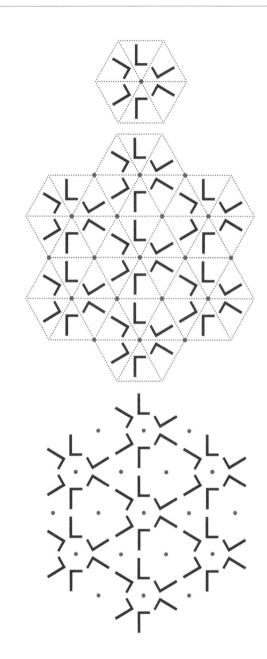

3.12 120度旋轉鏡射

雖然這個操作的型態比前面介紹過的三角形網格更緊密，活用性也更大，但整個旋轉鏡射步驟卻非常簡單。稍微和3.11比較一下，就會明白我的意思。

右方基本圖例中，小寫字母元素f繞著旋轉點旋轉兩次120度，得到一個三次旋轉。由三個元素組成的圖案再形成一個細胞格。接著，細胞格做一次鏡射後再以單點為中心旋轉兩次120度，創造出六個三次旋轉後的細胞格，共同合組為一個六邊形。也可以安排細胞格繞著圖案外圍以別的方向旋轉，這樣就能改變重複圖案的樣貌。

最後，將六邊形拼接起來創造出重複圖案。範例中的每一個三角形細胞格中，每條線的兩邊，都有兩個元素互為鏡射。在其他的例子裡，也許只會有一個元素互相鏡射。

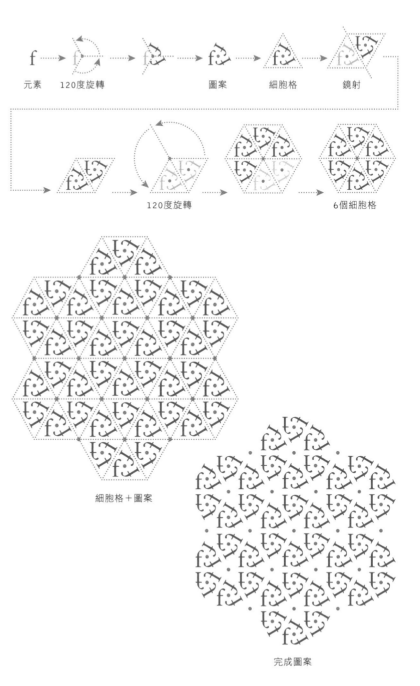

元素　　120度旋轉　　　　　　　圖案　　細胞格　　鏡射

120度旋轉　　　　　　6個細胞格

細胞格＋圖案

完成圖案

元素的方向

利用分散在六個細胞格裡的十八個元素，能夠創造出很多重複圖案。關鍵在於原始元素和細胞格中心旋轉點的相對方向。包圍著三個元素的三角形細胞格方向，對設計結果也有重要的影響。

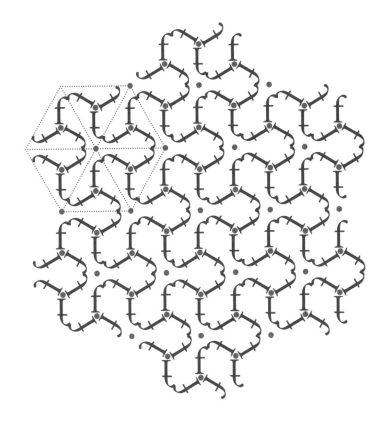

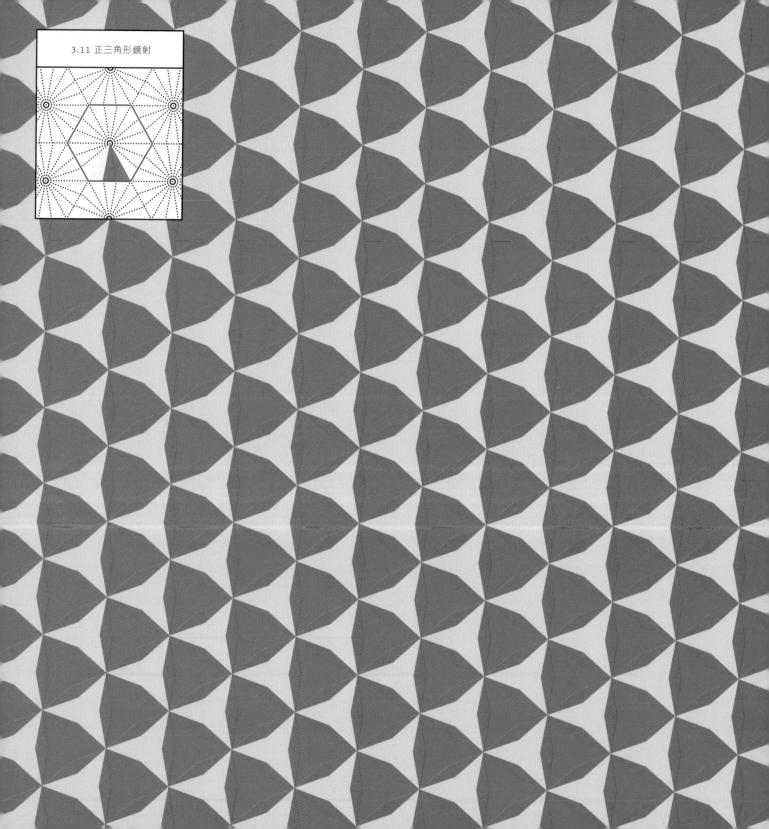

3.11 正三角形鏡射

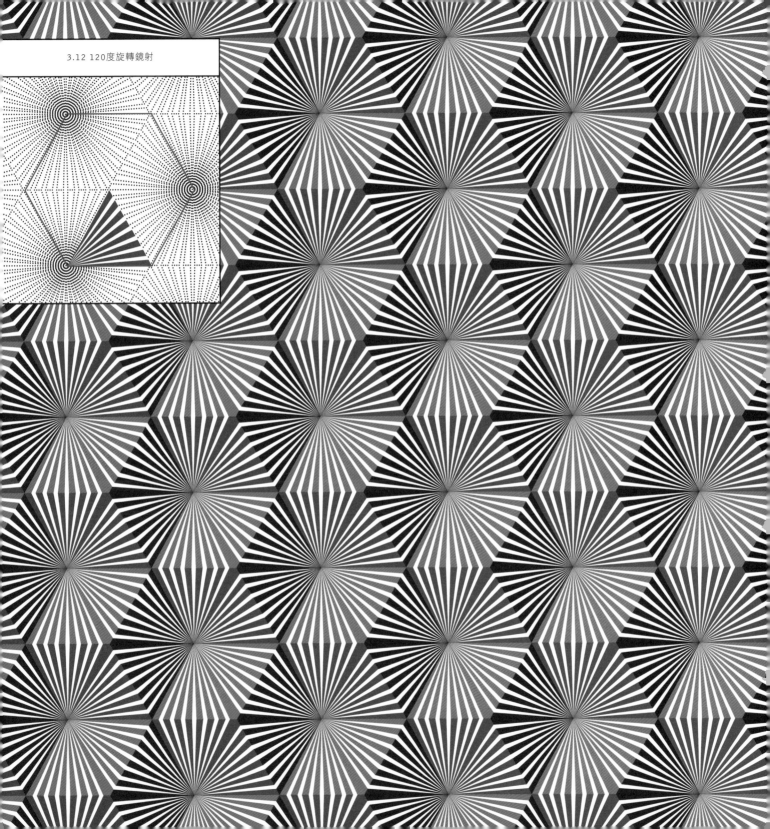

3.12 120度旋轉鏡射

3.13　90度旋轉

這個90度幾何平面對稱操作步驟，與第88至91頁的60度和120度的操作範例完全一樣，但拼接方式不同，就得到了不同的效果：藉由拼接90度夾角的正方形（而不是60度夾角的三角形），得到一個四次旋轉。這個操作能夠創造具有穩定韻律感的重複圖案。

在基本式裡，大寫字母元素P藉單點旋轉，每一次轉90度，因此得到四個元素。這個例子裡的旋轉點位於細胞格中心，並且能夠以任何方向包圍圖案。

接下來，將正方形細胞格拼接鋪滿平面，創造出重複圖案。注意基本式裡的每一個細胞格頂點又成為新的八個元素（而不是四個元素）的旋轉點。這個能夠創造八次旋轉的對稱操作步驟頗為複雜，值得我們花點時間研究。然而，右頁的變化式裡只有四個元素，而不是八個。

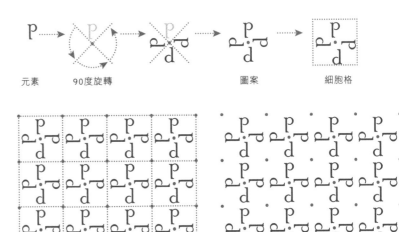

元素　　　90度旋轉　　　　　圖案　　　細胞格

細胞格＋圖案　　　　　　　　完成圖案

元素的方向

在這四個變化式中，我使用了不同的元素和旋轉點之間的相對方向，得到三個不同的重複圖案。第一個變化式是將旋轉點放在元素內部，創造出緊湊的圖案和小尺寸細胞格。其他變化式則比較開闊，讓元素彼此之間的關係舒展，並利用留白營造緩和的視覺效果。

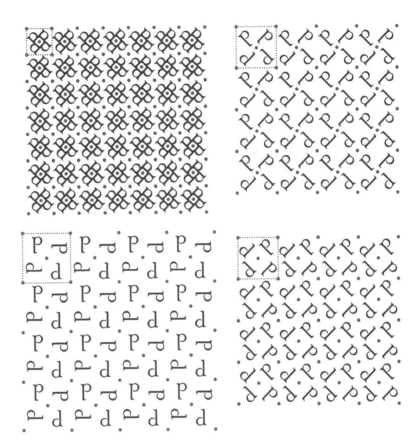

3.14 90度旋轉鏡射

乍看之下，這個對稱操作和3.13一模一樣，但仔細觀察之後，會發現這個操作裡的兩個相鄰細胞格又多了一次鏡射操作。雖說這個第二次鏡射增加了重複圖案的複雜性，但卻使視覺效果更有秩序。為了方便比較，我沿用了同一個元素：小寫字母p。

在基本式裡，小寫字母元素p繞著一個旋轉點旋轉，每一次轉90度，創造出四次旋轉。然後，這四個元素再藉著一條垂直中線鏡射。鏡射後的八個元素，經過一條水平線鏡射後做出對稱，最終會得到由十六個元素組成的圖案，以及正方形的細胞格。

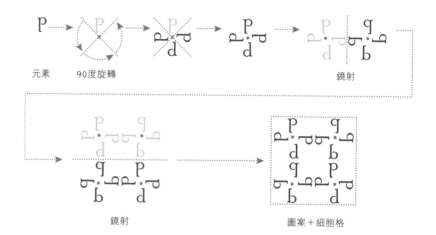

元素　　　90度旋轉　　　　　　　　　　　鏡射

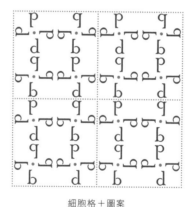

鏡射

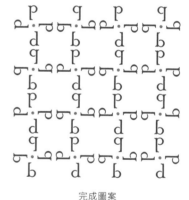

圖案＋細胞格

細胞格＋圖案　　　　　　　　　　完成圖案

元素的方向

同理，改變元素和旋轉點的相對方向，能夠
創造出不同的重複圖案。請別忘了，你可以
用任何一塊4×4的元素網格來做為細胞格，
也就是以細胞格的一角圈劃出任何十六個元
素，再用來建立圖案網格。不過，雖然每個
細胞格裡都有十六個元素，卻只能畫出八個
單一細胞格，這是因為一個細胞格裡的半數
元素是另外半數元素的重複結果，所以完成
後的圖案，其獨立元素只會有元素總數的一
半。

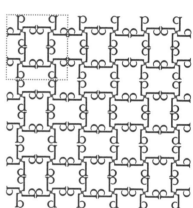

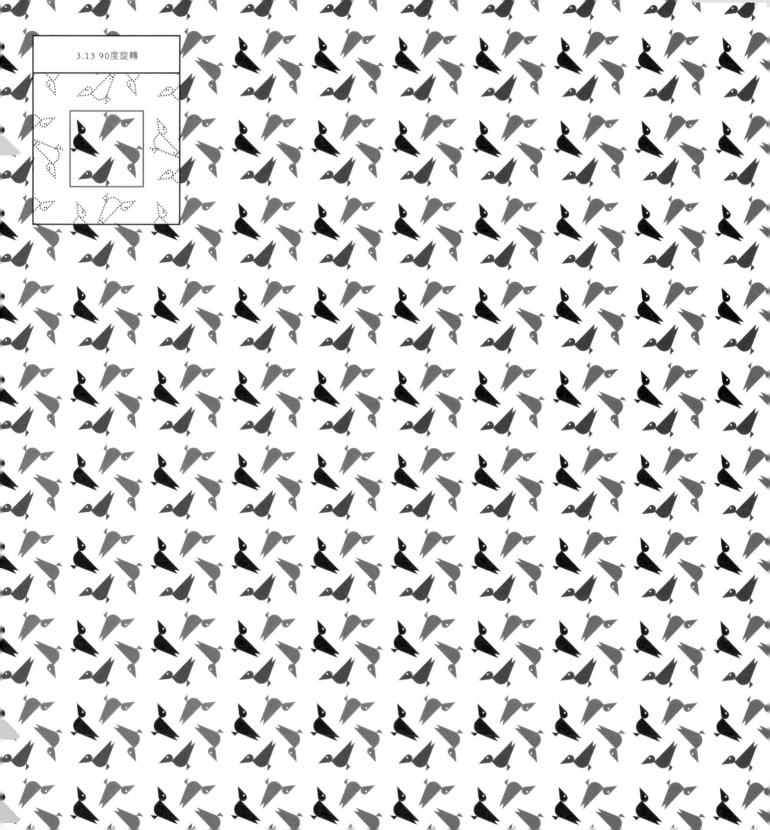

3.13 90度旋轉

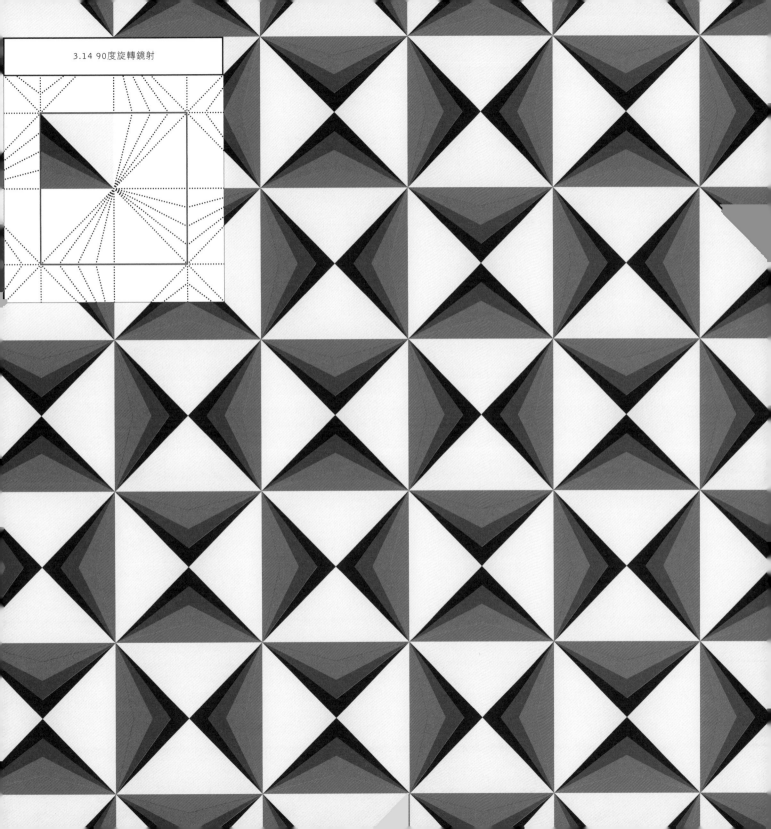

3.14 90度旋轉鏡射

3.15 45－45－90度三角形鏡射

前面已介紹過以單點為中心的二次、三次、四次、以及六次旋轉。在這個操作裡，是第一次也是唯一一次在平面對稱裡用45度角將360度分成八等份。然而，因為每一個部分都是其相鄰兩部分的鏡射，所以其實只能算是四次旋轉，而不是八次。這套鏡射和旋轉的步驟會創造出正方形細胞格。

在基本式裡，小寫字母元素g先被置於一個夾角為45度、45度、90度的三角形細胞格裡。然後這個元素連同細胞格再以細胞格的斜邊為鏡射線，鏡射出第二個元素；兩個三角形細胞格會合成一個正方形。接著，正方形再繞著一個中點旋轉四次，創造出一個由包含了八個元素的八個三角形所組合起來的大正方形。最後再使用這八個細胞格組成的正方形拼接而成平面重複圖案。

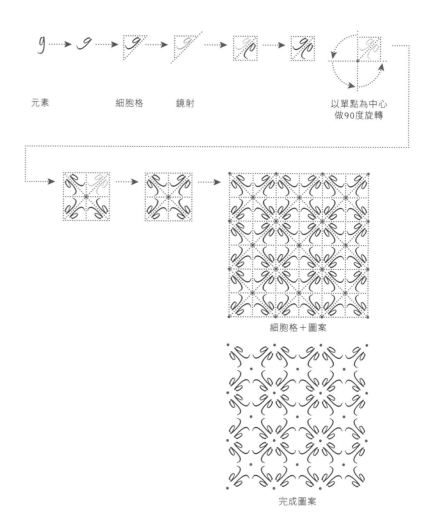

元素　　細胞格　　鏡射　　　　　　　以單點為中心做90度旋轉

細胞格＋圖案

完成圖案

元素的方向

藉由改變元素g在三角形細胞格裡的方向，就能創造出不同的重複圖案。注意，每個細胞格裡的其中一個45度夾角頂點會成為八個細胞格的中心，而另一個45度夾角則會變成另一組八個細胞格的半個細胞格。當重複圖案完成之後，這八個45度夾角會合起來，夾角交會點將成為第二個旋轉中心點。右方第一個變化式顯示了這兩個圖案之間的關係和重疊效果。

3.16　60度旋轉

這是一個很簡單的對稱操作，很容易解釋，也容易了解。它使用了旋轉家族裡的六次旋轉，但是也包括三次和四次旋轉（參見第23頁）。這一套操作步驟具備了所有的常用旋轉，並且用三角形、正方形、六邊形拼接出圖案平面。

基本式裡的小寫字母元素p先以每次60度的角度旋轉六次，總共360度，創造出一個具有六個元素的圖案。包圍圖案的細胞格是一個六邊形。接著，再用這個六邊形拼接出平面，完成重複圖案。

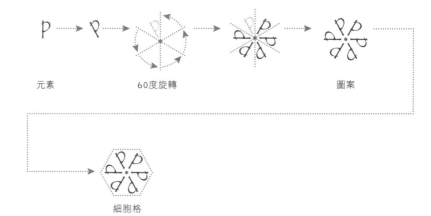

元素　　　　　　　60度旋轉　　　　　　　圖案

細胞格

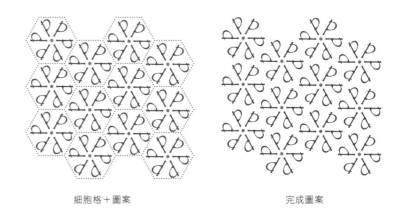

細胞格＋圖案　　　　　　　　完成圖案

元素的方向

元素和旋轉點的相對方向能界定重複圖案的樣貌。有時,圖案看起來是不間斷地綿延過整個平面(如上方兩個變化式),但有時候每個細胞格顯得自成一格(如下方的兩個變化式)。

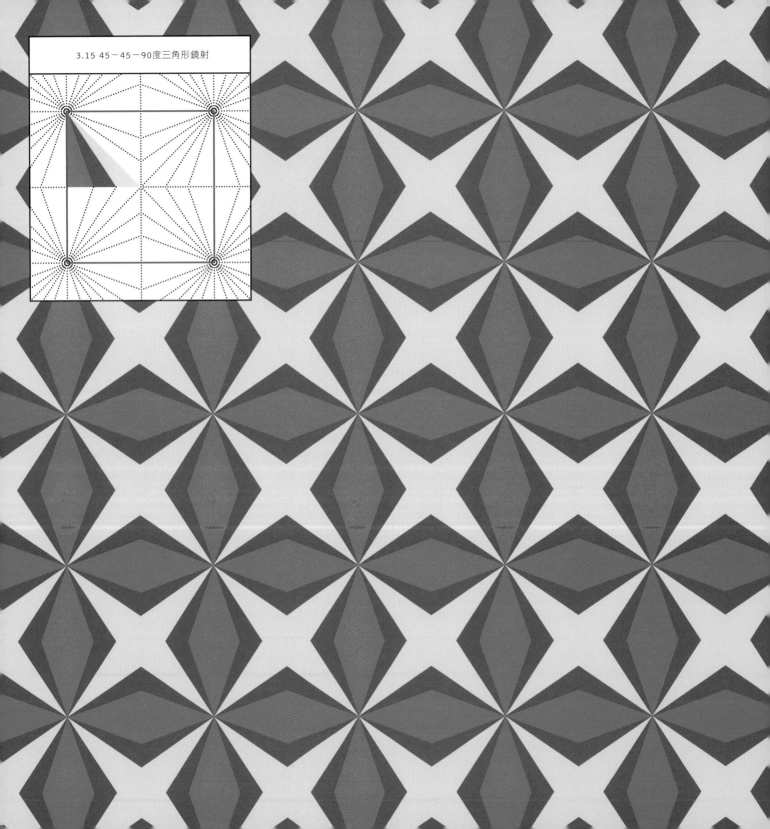

3.15 45－45－90度三角形鏡射

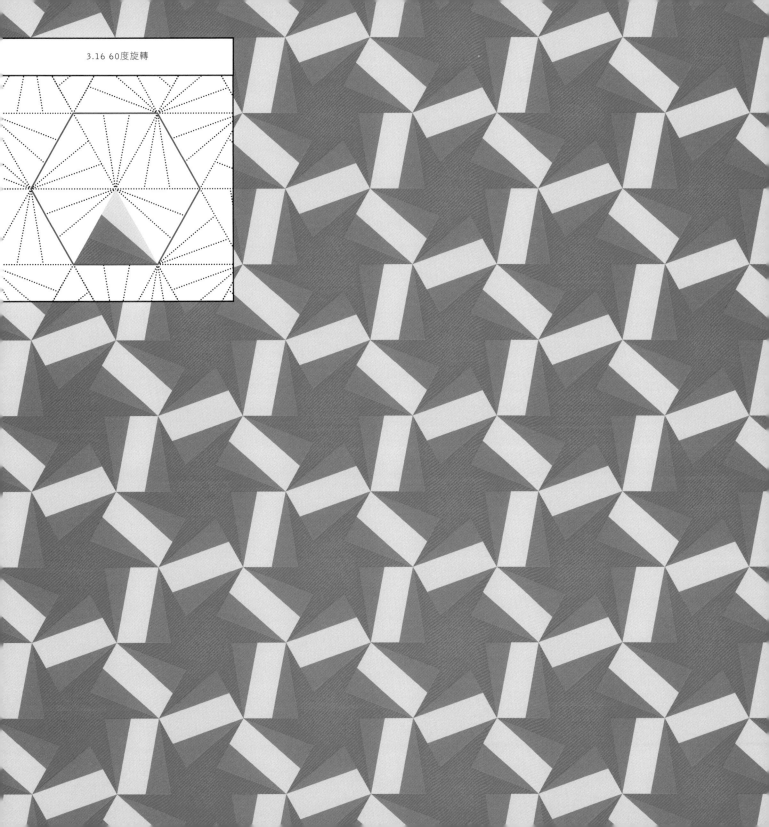

3.16 60度旋轉

3.17 30－60－90度三角形單邊鏡射

這是唯一一個藉著將六邊形分成十二個三角形和十二個元素的平面對稱操作。這些三角形的內部夾角必須是30、60、以及90度，可以用於拼接出正三角形（其內部所有夾角都是60度）和六邊形。

右方基本式中，一個有30、60、90度夾角的三角形裡包著小寫字母元素j。元素j以三角形的高為鏡射線，創造出一個具有兩個元素的正三角形。然後這個正三角形被旋轉六次，完成整個360度旋轉，得到一個由六個三角形、十二個元素組成的六邊形。最後，再將這個六邊形拼接起來完成平面。每一個元素分別以30－60－90度三角形的邊做鏡射，在細胞格內和邊線兩側形成複雜的網狀鏡射。

元素　　　鏡射　　　　　　　　60度旋轉　　　6個細胞格

完成圖案

元素的方向

元素在細胞格裡的方向會影響圖案設計。我們可以再思考一次細胞格的組成結構：是單純的30－60－90度角三角形和裡面包含的元素；還是包含二個元素的60－60－60度三角形；抑或是有十二個元素的六邊形？答案可不只一個呢！但是，陸續思考這些可能性之後，對稱操作的次數和完成的圖案形式、元素上色的方法（兩種、三種、四種、六種，或甚至更多種以對稱順序排列的顏色）都會改變。右方的幾個變化式裡，左下角的變化式示範了30－60－90度角的單一細胞格可以被組合成更大的細胞格，然後重複形成平面。請盡量給自己最多時間，充滿玩心地做實驗，你將能得到許多新資訊，進而創造出新穎的重複圖案。

4. 拼接

簡言之,「拼接」就是將一模一樣的多邊形不斷重複,直到鋪滿一塊二次元平面,多邊形彼此之間毫無間隙。拼接看起來很像「細胞格」,但是細胞格是用來界定對稱操作中組合圖案的邊界,而拼接格只是一個簡單的多邊形元素,甚至可以是一塊空白。

拼接格的形狀只能是至少有一對平行邊線的四邊形、等腰三角形、和六邊形。拼接格要能無縫隙地拼在一起,規則是三個或多個多邊形會合點的夾角總和必須是360度(也就是單點旋轉一圈的角度)。雖然能夠使用的多邊形種類不多,但是已經包含所有創造重複圖案時最有用的多邊形了,將這些多邊形鋪滿平面創造出圖案的豐富手法,也足以做出令人滿意的設計。

想創造出比較不規律的拼接圖案,可以將一種以上的多邊形(比如八邊形和正方形)無縫拼接起來;非棋盤格式的拼接圖案,可以使用七邊形之類的多邊形,以留間隙的方法做重複。也可以重疊兩套或三套直線網格創造出拼接圖案。

本章的內容將提供設計者更多有趣的想法,並且在盡量發揮創意的同時,我們也會兼顧簡單的幾何原理。

4.1 四邊形拼接

正方形拼接

在第三章中所使用的細胞格，是重複圖案中，被重複的圖案之間的多邊形邊界，其內部可以包含一個元素、圖案、或是衍生圖案。在這一章裡，細胞格並沒有內容物，也就是說它們內部沒有任何被用來複製的圖形。沒有內容物的細胞格就是「拼接格」。因此，我在這裡用黑線標示它們的邊線，而不是前面幾章裡用來標示細胞格的紅虛線。當然，拼接格裡也可以放進任何圖形：黑白的、彩色的、照片、掃描圖、印花……任何圖形都可以！

可以使用第三章裡講解過的**17**種平面對稱操作手法，安排拼接格鋪滿平面的方式，但是也可以用更反傳統、有創意的方式做複製。

元素＋拼接格

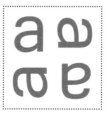

圖案＋拼接格

衍生圖案＋拼接格

無內容物的拼接格

網格複製

最簡單的正方形拼接就是網格。這裡只舉出幾個例子，事實上還有許許多多的可能性。注意，有時拼接格之間會留白。

落差複製

如果不將拼接格整齊地排列（如上例），也可以將它們有落差地疊放起來，創造比較複雜的複製圖案。

斜角複製

沒有任何規定說拼接格只能以水平或垂直方向排列。它們也能夠以任何角度旋轉。通常，這類旋轉形式是從上面的網格和落差複製衍生而來的。

長方形拼接格

長方形拼接格比正方形拼接格更能發揮創意。這是因為它們的兩組邊線長度不同，能夠讓兩塊拼接格以三種方式彼此作用：短邊對短邊、長邊對長邊、以及短邊對長邊。

右方是幾個使用長方形的常見拼接方式。如果想創造出如第111頁的斜角複製，只要旋轉這幾個圖案就可以了。

斜方形拼接格

菱形拼接格的斜邊能創造出比正方形或長方形拼接格更有活力的網格。對90度角和司空見慣的正方形網格感到疲乏的設計師來說，菱形是一個很好的另類選擇。

斜方形的拼接格可以有兩組平行邊線（平行四邊形和菱形），或是只有一組（梯形）。如果要將四個夾角都不同，或是四邊不等長的四邊形拼接起來，拼接格之間一定會留下空隙。

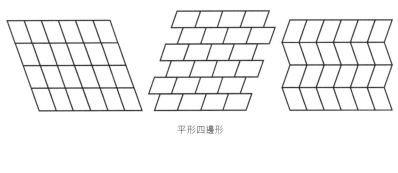

平形四邊形

梯形

4.2 三角形拼接

三角形拼接格的創造性與我們較熟悉的四邊
形拼接格不相上下，而且，它的幾何特性較
四邊形更特殊。若在拼接格裡的內容物加上
旋轉和鏡射，就能創造出更多圖案。

正三角形

正三角形是最容易拼接的三角形，因為它們
的三個夾角和三邊都相等。

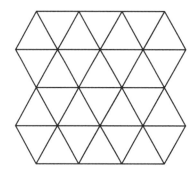

等腰三角形

可以將正三角形拉長或壓扁，創造出高矮寬
窄各不相同的三角形。只要像等腰三角形這
樣維持相同的兩條邊線和兩個夾角，就能以
各種不同手法拼接它們。右方是兩個拼接範
例。

不等邊三角形

即使三角形的三條邊和夾角都不一樣,如右方的不等邊三角形,還是可以用來拼接。如果想做出無縫拼接,就必須以三角形橫排或直列的方式拼接。

劃分正方形

可以用許多不同的方法把正方形劃分成三角形,再用來拼接鋪滿平面。也可以將六邊形劃分成三角形,或是將三角形劃分成更小的三角形。等腰三角形、不等邊三角形、長方形和其他四邊形、甚至八邊形和其他多邊形,都可以被劃分成各種三角形。

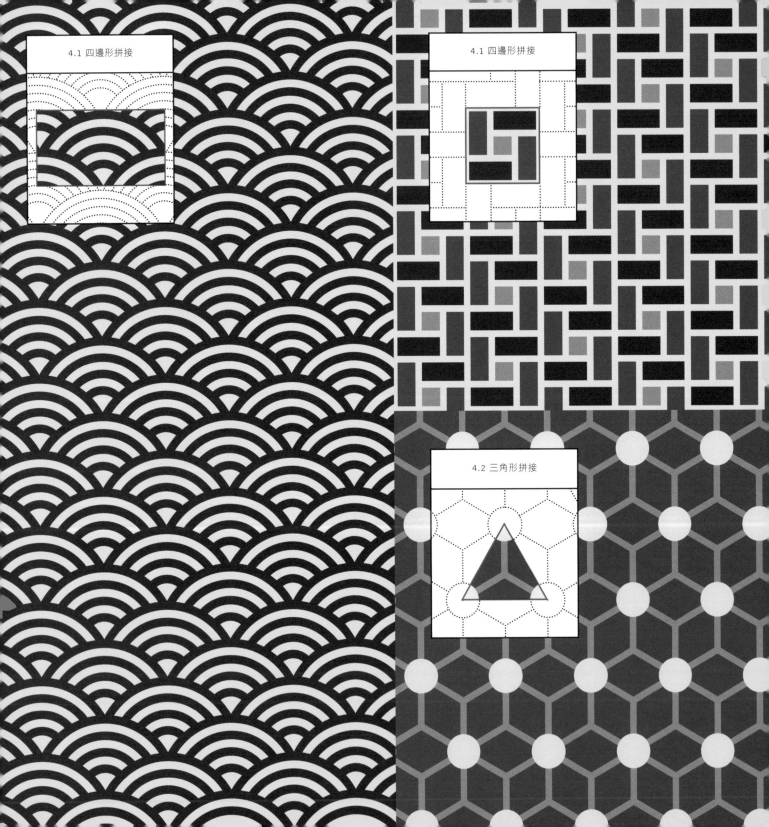

4.1 四邊形拼接

4.1 四邊形拼接

4.2 三角形拼接

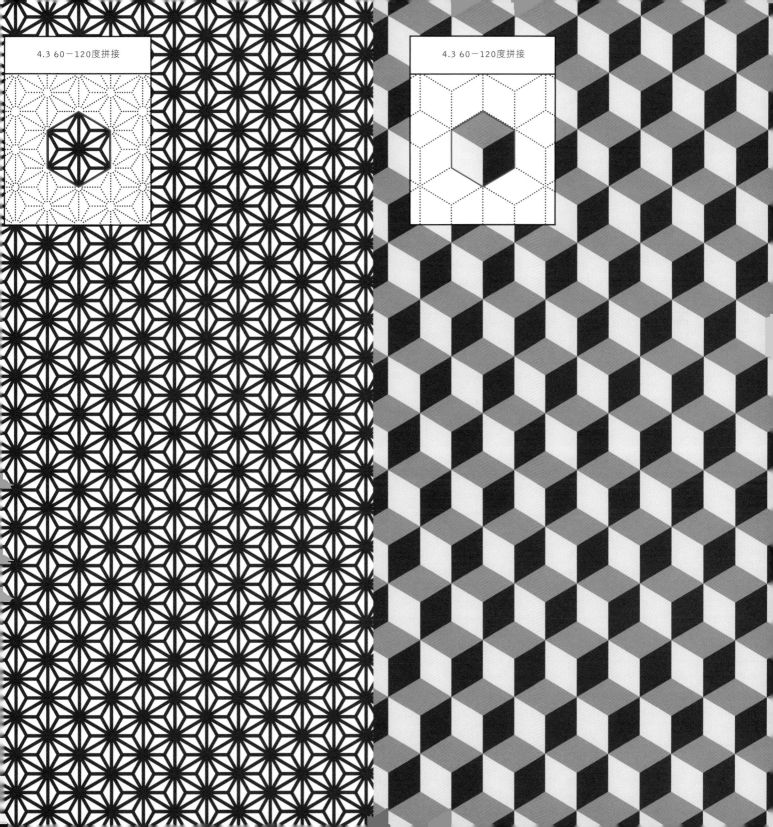

4.3 60－120度拼接

4.3 60－120度拼接

4.3 60－120度拼接

正六邊形的內部夾角是120度，也就是正三角形內部夾角的兩倍。因此，這兩個多邊形之間有相當的幾何關聯性，可以讓我們發展出許多利用這兩個夾角角度的拼接設計。

只使用六邊形

可以將六邊形無縫拼接成一個平面，但如果想要更有趣的設計，也可以試試將頂點對頂點、邊線對邊線、或是各種互相重疊的拼接方式，創造出不同尺寸的120－60度梯形圖案。右方的第一個例子（左上）能夠輕易辨認出是一系列的六邊形拼接，但是其他幾個例子卻需要花點時間解構。

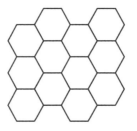

只使用正三角形

同樣地，可以用不同數量的正三角形拼接出三角形、梯形、或是六邊形設計，有時候也可以用不同的手法將它們組合在平面上。如前例，右方這兩個例子也需要一點時間來解構，才能找出正三角形在哪裡。

其他三角形的拼接

正三角形還可以被劃分為更小的三角形，做
出無縫拼接。

旋轉拼接

一個有趣的變化式是借助旋轉對稱（參見
第22頁），繞著一個中心點來創造拼接圖
案，接著再繞著同樣的中心點，以更小或更
大的尺寸來複製圖案。右方這個拼接並不是
靠著複製一模一樣的拼接格來鋪滿平面，而
是不斷增大拼接格的比例。它是碎形數學
（fractal mathematic）的實例，圖案以不
同的比例不斷重複。

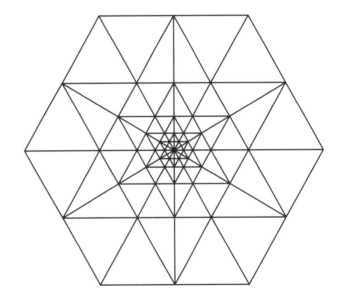

4.4 半規律拼接

「半規律拼接」的定義，是以不只一種正多邊形鋪滿平面的拼接法。藉著放寬多邊形拼接格的限制，你會發現更多有趣的設計可能。然而，半規律拼接仍然有其規矩，尤其是使用的多邊形必須是正多邊形，也就是說只能使用正三角形、正方形、正六邊形、正八邊形、正十二邊形；它們也是唯一用於重複圖案拼接時，格子之間不會留下空隙的拼接格。另一個有趣的特點是，拼接格的邊界都是等長的。

可以將顏色和質感迥然不同的圖案安排在兩種不同的多邊形裡，創造出雙重圖案。此外，也可以將其中一種多邊形留白。拼接格也能旋轉和／或鏡射，請參考第三章介紹的操作原理。

2種多邊形拼接格

下方範例，用了2種正多邊形做無縫拼接。最常用的多邊形是正三角形，因為它的60度夾角相對較小，可以和許多夾角比較大的多邊形做不同型態的拼接。

3種多邊形拼接

某些狀況下，可以使用多達3種正多邊形做拼接。每一種多邊形裡都可以包含一種圖案，或是將其中一種多邊形留白。使用這個手法，保證能夠創造出無數豐富又複雜的圖案。

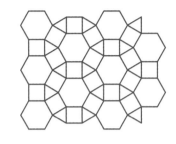

其他多邊形拼接格

許多多邊形都適合用來做無縫拼接，如右例。這個基本的五邊形拼接格並不是正五邊形：由上方算起順時針方向，它的內部夾角依序是135度、90度、112.5度、112.5度、90度。創造出來的視覺效果，是由一群彼此重疊的六邊形所形成的網格，和第118頁的範例很類似。

五邊形也可以被分成三個三角形。其中兩個三角形的內部夾角是45－45－90度；另一個則是67.5－67.5－45度。這些三角形能以不同方式組合在一起，形成一系列大三角形、正方形、梯形、三角形，和其他多邊形，進而組成許多很特別的拼接圖案。

4.5 非鑲嵌拼接

可以用頂點對頂點、邊對邊的方式拼接多邊形，使拼接格之間留下不規則的空間。這種非鑲嵌拼接能夠提高拼接格之間的複雜度，表現出鑲嵌拼接格難以達到的豐富另類美感。不過，如果要用非鑲嵌手法做出規律拼接，只有某些特定的多邊形有辦法做到，設計可能性便不是無窮無盡的了。這裡舉了幾個例子，不過你一定可以想到更多。這兩頁的圖案，都是使用頂點對頂點、邊對邊的多邊形拼接；然而，也可以有頂點對邊線、或是散布在空間中，彼此不接觸等方式。

五邊形拼接

五邊形的內角是108度，並不能填滿一圈360度，所以要用五邊形在平面上無縫拼接是不可能的。但我們可以用別的手法配置五邊形，使圖案富有相當的複雜度。注意，右例使用了五次旋轉對稱（參見第23頁），圖案可以無窮無盡地向外擴張。

七邊形拼接

在所有的基本多邊形裡，七邊形最不常用、最不為人知、也最不為人喜愛。它們內部的51.4282度不對稱夾角難運用得令人卻步。然而，只要在拼接格之間留下空間，還是有辦法拼接七邊形。如果想設計出不常見的重複圖案，用七邊形做實驗肯定會帶來有趣的結果。

九邊形和十邊形

九邊形和十邊形經過拼接後，也會留下不規律的空間，但是變化性比七邊形小。其他邊數更多的多邊形，比如十一邊形、十三邊形、或更多邊形也可以用來做不規律拼接，不過，邊的數量愈多，重複形式就隨之變少。

多個多邊形

這裡將正方形和六邊形拼接在一起，中間留下星形空隙。也可以說，我拼接起六邊形和另一個旋轉過的六邊形，留下正方形和星形空隙。你能不能找到其他兩種以上，拼接出圖案之後會留下空隙的多邊形組合？

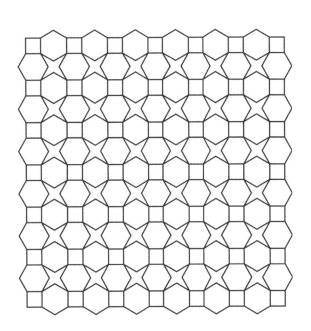

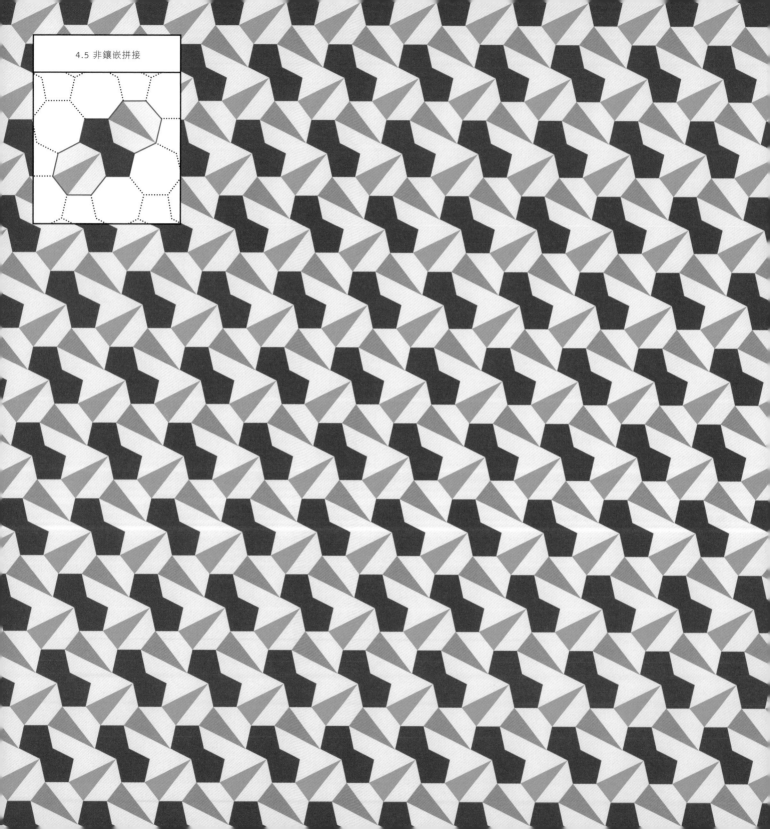

4.5 非鑲嵌拼接

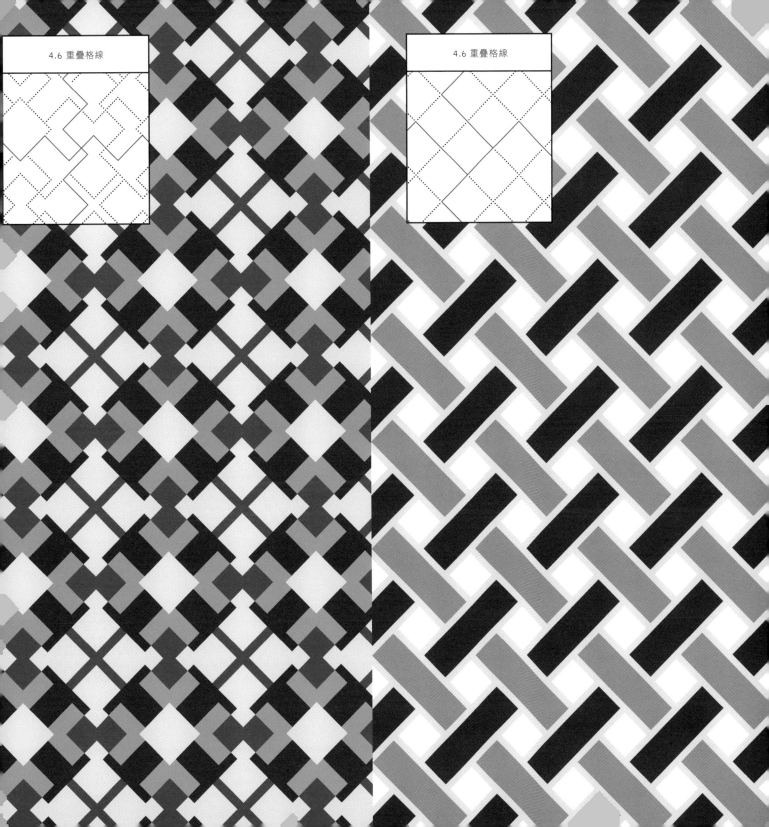

4.6 重疊格線

4.6 重疊格線

4.6 重疊格線

如果回顧本章和第三章,就會發現有些多邊
形拼接起來的圖案,也可以解釋成一系列的
線條——有時候是直線,有時是折線,由圖
案的一端延伸到另一端,線條交會處就形成
多邊形的頂點。因此,你除了可以用細胞格
和拼接格排列出圖案,也可以用交織的線條
組成圖案。這個全然不同的重複圖案創作手
法可以簡單,也可以複雜,往往能出人意料
地設計出賞心悅目的圖案。

直線網格

藉由將直線以**90**度角或其他角度重疊,可以
創造出數不清的正方形、長方形、以及梯形
網格。有時結果會是完全相同的,也可能會
創造出兩種、三種、或多種彼此鑲嵌在一起
的網格,端視線條的複雜程度而定。

最後一個例子是三套各自傾斜**120**度的線條
重疊在一起。結果得到了由正三角形構成的
網格。藉由不同的重疊方式,或調整線條間
距,就可以得到更複雜的三角形網格,也能
創造出別種多邊形。

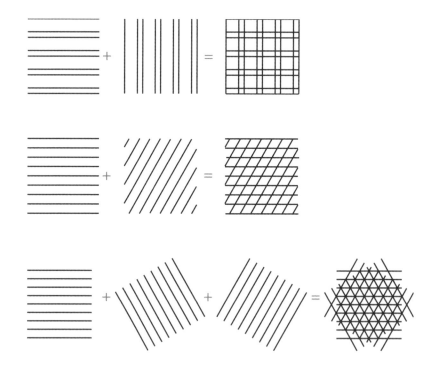

落差網格

重疊有落差或曲折的線條網格，能製造出令人驚奇的複雜圖案。使用的兩種線條可以一模一樣，也可以不同。以最後一個圖案（右下）為例：先設計一條線，鏡射之後，再用這組雙線圖案鋪滿整個平面。請仔細觀察這六個範例，它們使用折線的方式大不相同。

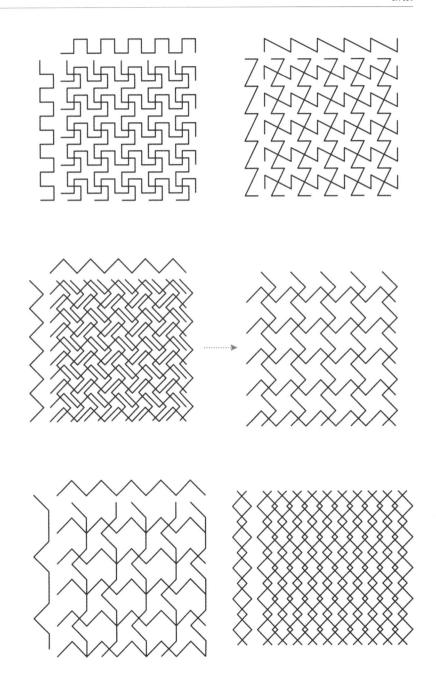

5. 無縫及艾雪式重複圖案

大家應該都看過布料上引人入勝的無縫重複印花：複雜的重複圖案無止盡地重複，沒有明顯的開始和結束，重複圖案之間也沒有清楚的界線。這種無縫重複有時也被稱作「壁紙重複」，看似神奇，又很難製作。然而，這種優雅的重複方式實際操作起來卻很簡單。只要透過一點練習，創造出來的圖案將會看似與幾何原理無關，甚至一氣呵成彷彿毫無重複之處。現在我們就要來學習這套效果強大、作法簡單的創作原理。

荷蘭平面藝術家M.C艾雪（1898~1972）最為人知的設計，就是將動物、鳥類、人形無縫拼接在一起，創造出極為細緻的平面圖案。他使用的拼接技巧，令觀者感到目眩神迷。固然是因為他有高超的設計能力，但是他的設計原理卻簡單地令人不可置信。本章將會以正方形、長方形、三角形、和六邊形做解釋。

雖然壁紙和艾雪的技法兩者之間並無關連，但是我仍將它們歸在同一章裡。因為透過這兩個方法，你會了解到基本的拼接圖案可以被延伸、壓縮，創造出與本書開頭解釋的基本對稱操作風格迥異的圖案。

5.1 無縫重複

基本式

你也許會覺得接下來的基本式解釋文字過於單調冗長，但是只要上手之後，就會忍不住一用再用。同樣原理也可以應用在電腦繪圖或是以剪刀、膠水、和影印機等工具的手工創作。

如果想使用電腦繪圖，有許多網站可以把上傳的圖案做成一般通稱的「無縫重複」或是「壁紙重複」。但是，大部分這一類的網站都有其能力限制，做出來的成品水準普通。我們即將介紹的方法，效果遠比那些網站強大，活用度也更廣。

在接下來的操作中，要達成裁切、重排並對齊等動作，可以用任何一個向量繪圖軟體裡最基本的「剪下」、「貼上」指令；如果使用繪圖軟體Adobe Photoshop，「畫面錯位」（offset）這個指令能夠自動將圖案對齊。網路上有許多教學示範可供參考。

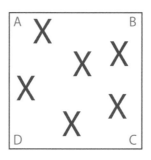

（1）如左圖，正方形裡有六個X。注意，X圖案都與四個角落保持距離，這是刻意安排的，對設計結果非常重要。我在四個角落分別標上A、B、C、D。這個圖例十分簡單，但是你大可以使用複雜的、多彩的、有不同質感的、相片、印刷……等等任何想用的圖案。

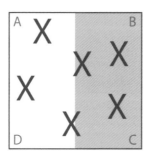

（2）右半邊方格（B和C）被加上淺桃色的底，在下一個步驟中我將會挪動這半邊。

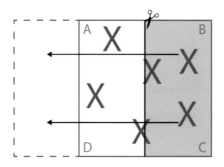

（3）將左半邊和右半邊方格分開，然後右半邊方格挪到最左邊，使B位於A旁，C位於D旁。切線必須很準確，正好切過方格的中線。

(4)這是移動之後的結果。請注意現在B和A，C和D的對齊位置改變了。

(5)這就是新的拼接格。接下來要重複步驟，但是切割線變成水平中線。

(6)淺桃色為拼接格的上半部。在下一個步驟中，我會挪動這個部分。請注意字母B和A在拼接格上半部的位置。

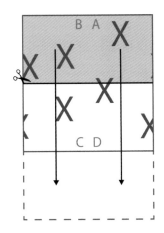

(7)現在，將拼接格上下半邊分開，上半部移到下方，使B、A位於C、D的下面。這個步驟同樣也必須切割準確，確實將拼接格依據水平中線分開。

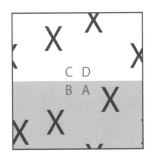

(8)挪動結果如上圖。請注意拼接格裡的C、D和B、A字母已經聚集到格子中央了。還有，有一個X被切開之後，分別位於格子的頂端和底部邊緣。原本設計好的圖案，最後會被分成兩個（或四個）部分是很正常的，正因如此，圖案才能毫無縫隙地進行拼接。

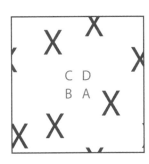

(9)這是最終完成的拼接格。如果是在紙上作業，就必須將這個拼接格影印多個，直到數量足夠完成整幅圖案。如果是在電腦上作業，就先移除掉黑色的外框和A、B、C、D字母。

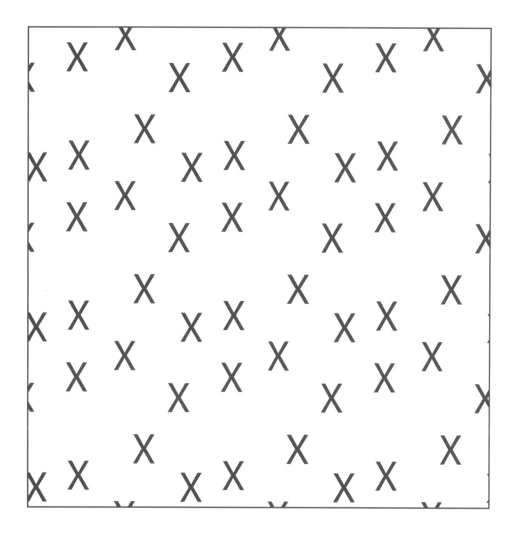

（10）左圖為步驟（9）完成後的拼接格，以3×3的數量複製出來的成果。注意，被切割開的X字母，在這裡都被神奇地重新拼接完整了，所以很難看出拼接格的邊界。這個操作的結果是個乍看之下似乎很隨意地安排出來的圖案。正方形拼接格的形狀也可以改為長方形。

右頁的圖案也是使用這個基本式完成的，不過，看起來很不像是無縫重複。可以利用第134至136頁的進階式，為同一幅圖案加入更多元素，創造出如第137頁更接近無縫重複的圖案。

再次提醒，可以用長方形拼接格取代正方形拼接格。

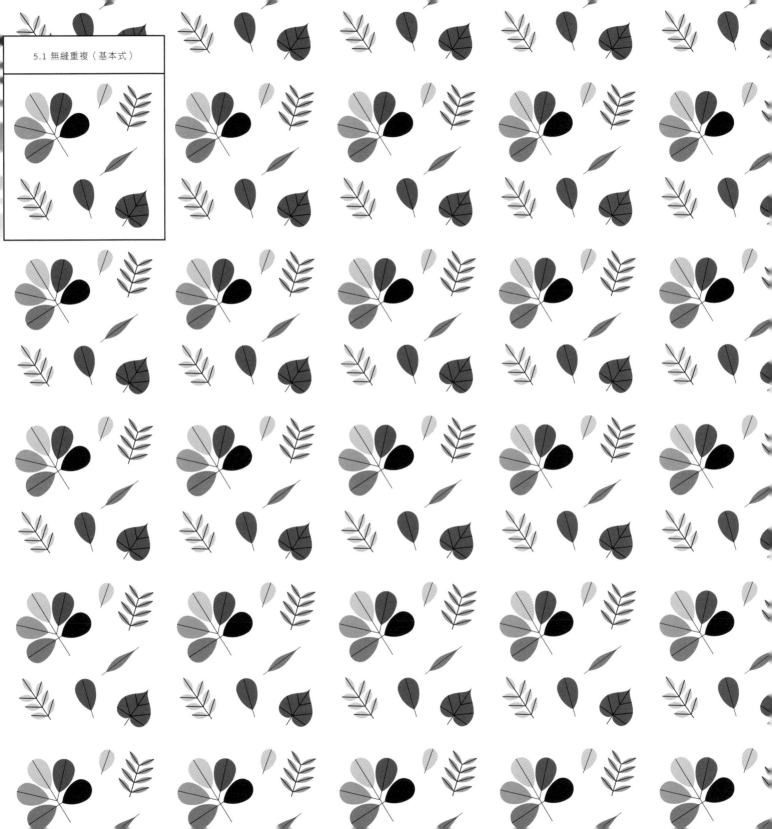

5.1 無縫重複（基本式）

進階式

在第130至132頁所介紹的基本操作中,你可能會覺得要預測拼接格四個角落的切割和對齊位置很困難,進而無法推想最終完成的結果。因此,我們現在要順勢「疊加」第二層,甚至第三層和第四層設計元素來平衡整幅圖案,將空白補滿,讓圖案看起來具有相當程度的完整性。

(1)這是以基本式完成的拼接格。請留意,目前中央是空白的。因為我當初刻意讓圖案遠離四個角落。經過重新對齊之後,那四個角落就變成拼接格的中心了。

(2)首先,我要用更多圖案填滿中央和其他看來空洞的區域。可以用幾個小元素(如圖例所示)或是延伸既有的圖案。為了方便辨別,我以灰色標示新的圖案。和之前一樣,不要將任何圖案放在角落。

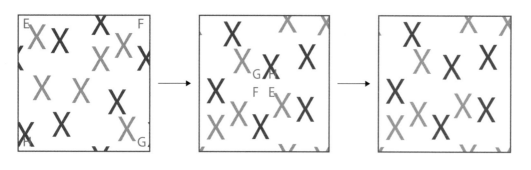

(3)依序標註角落E、F、G和H。接下來依照基本式「切割+移位」步驟,將字母重新整理到拼接格中心。注意,這一次,沒有任何X被水平或垂直中線切斷,因此拼接格裡不會散布不完整的X。藍色的X也回到了在基本式第一步驟的原始位置。

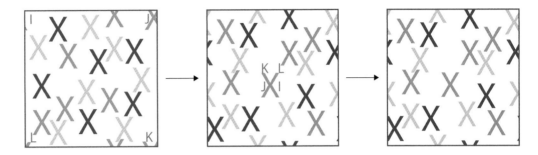

（4）前一個步驟完成之後的拼接格看起來仍然有些空洞，可以再加上一層圖案填滿空隙。這次新加入的X是淺桃色的，角落分別是I、J、K和L。請再次執行「切割+移位」，最後字母都重新聚集在拼接格中心。注意，在這個步驟剛開始時，原本位於中央的兩個藍色X，最後被切成四塊，分散於拼接格的四個邊緣。

（5）前一個步驟完成的拼接格，在這一個步驟又被加上一層圖案，這一次的X是咖啡色的。由於我認為這個圖案已經很完整，所以就不再做「切割+移位」的操作。為了完成這個圖案，我總共做了三次「切割+移位」，用了四次「疊加」。在設計時，你完全可以依據想要的圖案複雜度和喜好，決定要重複執行多少次。

（6）左圖為步驟（5）完成後的拼接格以3×3的數量複製出來的成果。當然，還可以加入更多設計元素，元素之間可以保留間隙或是交互重疊，接著操作「切割＋移位」，次數依喜好而定，毫無限制。這一套效果強大的重複圖案操作方法潛能可以被推展到極致，甚至成為專業圖案設計師的基本設計工具。

右頁的圖案基礎是第133頁的基本式圖案，但是我又使用進階式加入了新的元素。操作的結果是一幅複雜的無縫重複，已經不容易一眼看出邊界了。

比較一下左圖和右頁圖：左圖中所有的X都佔同樣比重，但是右頁圖中比較大的五葉元素卻主導了整幅圖案。因此，人眼會先看到五葉元素形成的網格，然後觀察到這是一幅重複圖案。然而，左圖卻令人難以看出來是一幅重複圖案。

所以，如果想創作一幅難以看出是重複圖案的設計，就可以使用許多份量或形狀雷同、間距一樣的小尺寸元素。

5.2　艾雪式重複

M.C.艾雪式負盛名的壯觀視覺效果，以互相銜扣在一起的拼接格組成。這種圖案的辨識度極高，多以描繪精細的動物、鳥類、人形構成，而不是單純的幾何圖形。艾雪式拼接圖案基底除了正方形和三角形之外，還有被巧妙轉換成四肢、頭部、翅膀的形狀，最後再加上令人一目瞭然的羽毛、鱗片、或是面部表情。接下來，我會先解釋如何做出一般的幾何拼接，第142和143頁是做出艾雪式重複的技巧，最後以三角形和六邊形等示範比較簡單的幾何形狀拼接法。

用彼此無關聯的四邊做拼接

這是艾雪式重複最簡單的方法，而且用途很廣。在任何拼接格裡隨意塗鴉，很容易就能畫出動物或人形。

（1）畫四個可以連接成一個正方形的點，成為拼接格。可以用線連起四個點畫出正方形，不過並非必要。

（2）在正方形的四邊隨意拉出簡單的線條，注意別將位於四點上的角畫得太窄，線與線之間也不宜太靠近。

（3）重複四個點和圖案，鋪出平面。先做出一個2×2數量的小網格，就能看出來這個重複好不好看，你可以決定是否需要調整任何線條，改善圖案的形狀。請注意，當正方形四邊上的線條都不一樣時，就會需要結合另外三個元素來完成一組重複圖案。

（4）圖案完成。為了觀察方便，我使用了兩個顏色，但實際上你可以用許多不同的顏色。在本章後段，我們會看到如何用三角形和六邊形創造出一樣的效果。

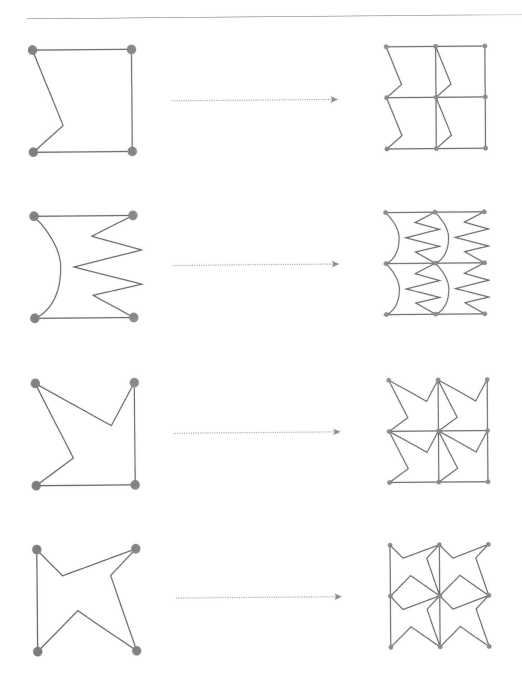

（5）不一定要改掉正方形的四條邊，也可以只改變一條、兩條、或三條。雖然圖案會比改變四條邊來得簡單，但仍然能夠創作出非常有趣的設計。小心別讓拼接格之間形成尷尬的空間，因為這些空間不僅僅是空隙，而是和拼接格本身一樣會形成圖案，對整幅重複圖案的設計成功與否有很重要的影響。

有相同兩組邊線的拼接格

這是與艾雪式重複最相近的技法，只會創作出一種形狀的拼接格，而非如前頁圖例中由正、負空間形成的不同拼接格。如果想設計出動物或人形重複圖案，先隨機設計出一塊拼接格仔細觀察，將它旋轉360度，從每個角度端詳。加上一些想像之後，也許就會粗略地看到一隻鳥，或正在奔跑的人形。然後就可以開始慢慢調整線條，使主題更明顯。

在本例中，最後完成的拼接格看起來有點像一頭大象。將圖旋轉90度之後，卻比較像一隻兔子。只要再花一點心思，你就可以將拼接格調整成其中一個或甚至兩個圖形。這個從抽象圖案轉變到具象圖案的過程，接下來會再清楚地講解。

（1）畫一個由四個點構成的正方形格。

（2）這個格子可以隨喜好，修改成簡單或複雜的線條。

（3）對向的線條也要調整成一模一樣。兩條線必須完全相同，而不是互為鏡射。

（4）再修改另外一邊線條。在本例中，上方的線條也因為左邊線條的修改而有所變動。

（5）第四邊是第三邊的線條複製。左右兩個邊也必須完全相同。如果有任何一個角看起來太尖銳，或是線條距離太近，大可一再修改。原則是，相對的兩邊線條一定得完全一樣，如修改了一邊，就也要修改對向的邊。

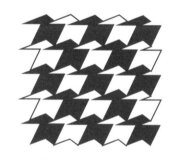

（6）完成一塊拼接格之後，就可以將它複製成簡單的網格。用這種複雜的多邊形做無縫拼接是一個簡單有趣的過程，結果也能令人耳目一新。

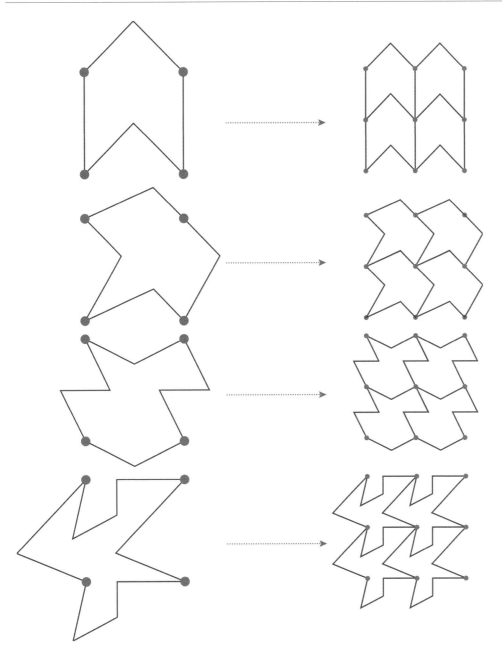

（7）改變正方形拼接格外形的手法
有許多。這裡的幾個例子，示範了
由不同數量的邊所創作出來的格
子型態。這些格子分別有六邊、七
邊、十邊、十二邊。先將它們拼成
2×2的網格看看效果，視需要做
改變，然後再拼一次2×2網格。
重複這些步驟數次，直到設計出滿
意的拼接格。

長方形拼接格

這個方法和前幾例一樣，只是改用長方格來示範另一種拼接形式。和前例不同之處在於，這次我一步一步示範如何慢慢調整格子外框線條，就可以將幾何形狀的格子變成類似艾雪式，主體造型明確的設計。這一連串的轉變步驟可以讓大家了解，即使一剛開始看似無關的幾何塗鴉，到最後也能轉變成艾雪式拼接。

(1)這是基本的長方形拼接格。

(2)先改變一組對向的邊線。我將頂端的邊線往下拉，所以底部的邊線也必須往下拉，與頂端邊線一模一樣。通常來說，大幅改變側邊邊線，會比小幅度改變來得有用，因為那樣才能創造出外形比較明顯的拼接格，使我們更容易將它聯想成動物之類的主題。

(3)改變其餘兩邊的線條。要注意已經被改變的上下兩邊線條，使新的側邊線條不至於與上下線條衝突。在這個階段，拼接格看起來有一點像小鳥，或是某種哺乳動物。

(4)再進一步改變「頭部」的線條，變化出一張嘴。因為「尾巴」部分也必須跟著改變，所以現在看起來有點像羽毛。也許這個拼接格會變成一隻鳥——或一隻雞？

(5)動物需要有腳。所以我在底部邊線加上一個簡單的弧形，形成前腳和後腳。結果，拼接格看起來比較像哺乳動物，而不是鳥類了。顯而易見地，在讓抽象的拼接格轉變成具像的圖案時，弧線和直線一樣好用，所以盡管在需要的時候使用弧線。這條弧線也必須在頂端邊線上重複，使拼接格看起來像是長了翅膀。我在頭部和尾部又做了更多改變。現在拼接格看起來像幻想動物了：半飛龍、半恐龍。

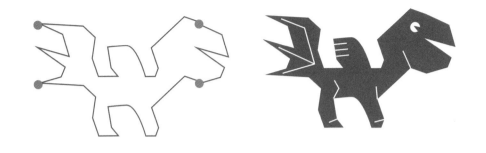

(6)一旦決定好主題，就可以藉著調整所有的邊線，使格子更符合主題的外形。這個例子裡，幾乎所有的線條都被小幅度調整過，拼接格也被往水平方向拉伸，拉近身體和頭與尾巴的比例。一個重要的成功關鍵是確保嘴巴（暫時稱之）的線條也能適用在尾巴上，因為這兩條線必須是完全相同的。每一條線、每一個角落，都在拼接格另一端有與其對應的雙胞胎元素，好讓圖案的頭尾上下都能吻合。再加上顏色和仔細想過的簡單線條，最後看來就像一頭恐龍寶寶。

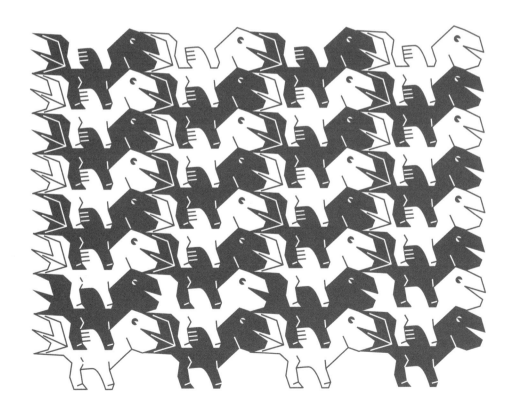

(7)如果只看單一拼接格，會覺得很複雜，似乎無法拼接。不過，只要看看這一幅完成之後的長方形拼接格網格就能了解了。雖然這幅重複圖案線條複雜，卻是一個非常簡單的例子。艾雪有能力將這個手法往上推一層樓。比如，他曾設計出同一個主題以反向相對的拼接格（而不是全部面對同一個方向）；還設計過全都不一樣的拼接格；還有一款旋轉重複，所有的圖案繞著同一個中心點旋轉，且離中心愈遠的圖案尺寸愈大；還有拼接格從一個造型慢慢演化成另一個造型的設計……他也使用三角形或六邊形的拼接格，而不只是四邊形。接下來，我將解釋這些手法。

三角形旋轉拼接

三角形拼接有兩種變形方式。第一種，是將
三角形其中兩個邊做變形之後，再以單點為
中心做旋轉。

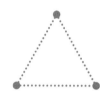

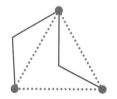

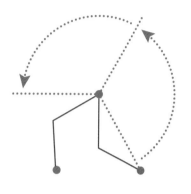

（1）畫出三個點，分別為正三角
形的三個頂點。

（2）將其中一個邊做變形，並將
另一條邊做一模一樣的變形，兩
條變形過的邊，仍共用三角形的
頂點。注意，此時一條邊將會跑
到正三角形的內部，而另一條跑
到外部。

（3）變形過的一對邊的夾角是120
度，因此，這對邊可以旋轉複製
兩次，剛好涵蓋360度。這是三次
旋轉對稱操作（參見第23頁）。

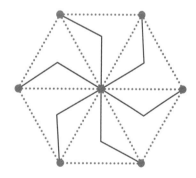

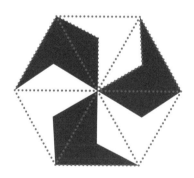

（4）旋轉重複完成後的結果，得到
一個六邊形，由六個三角形，以及
六條相同並呈放射狀的線所組成。

（5）分割了六邊形，並共用一個頂點的六
個相同的多邊形，可以著上顏色以區分。
本例中，我保留了六邊形的外框。在下一
個範例中，我會示範除去外框的可能性。

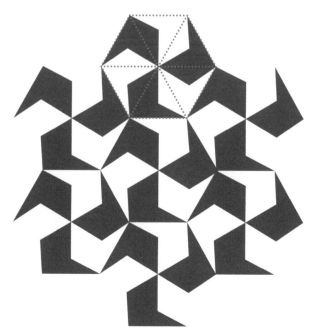

(6)拼接相同六邊形的方法有兩個。在步驟(5)時,我們已經把六個多邊形填上顏色以區隔,第一種拼接法,是讓每個六邊形的藍色區塊與藍色區塊相接,白色區塊與白色區塊相接,請觀察上例,其中一些區塊將會延伸成S形。

第二個例子,是讓藍色區塊與白色區塊相接,因此所有的區塊都與不同顏色的區塊相鄰。所有逗點形狀的多邊形都得以保持獨立。

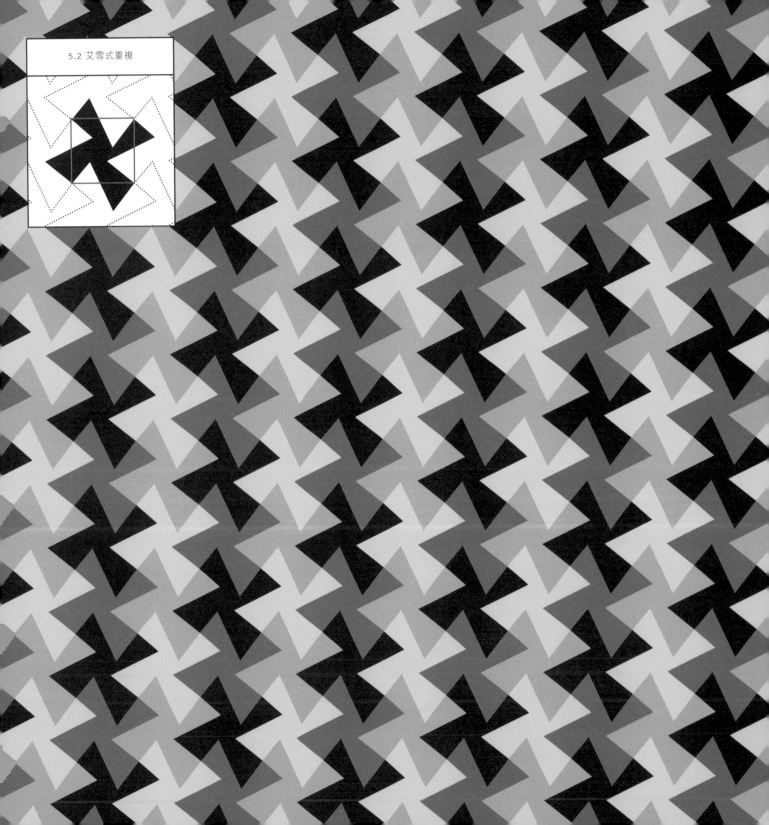

5.2 艾雪式重複

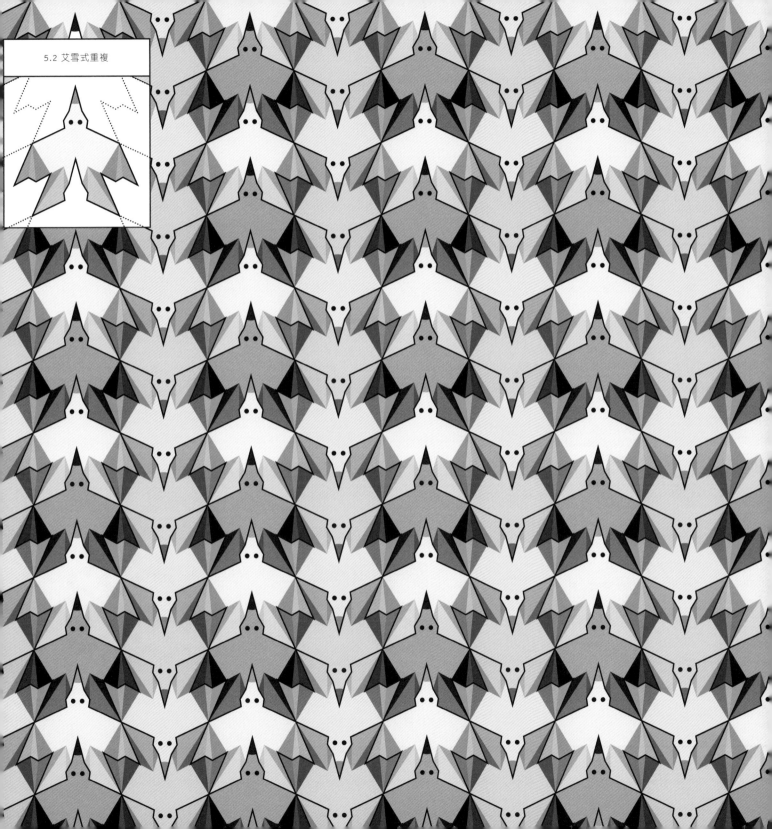

5.2 艾雪式重複

三角形平面拼接

這是第二種拼接三角形的方法。三角形的三個邊都被改變之後，再拼接成網格鋪滿平面。

(1)在第138至143頁，我們藉由改變正方形或長方形的邊線來創造拼接格，所以假如一條邊線往外凸，相對應的邊線就必須往內凹。然而，三角形並沒有「對邊」，所以這個方法不適用於三角形。我們要做的是：以三點界定出三個角，然後再點出每一邊的中點。

(2)修改第一條邊的半邊，然後將同樣的改變用另外半條邊線上。兩者必須互為180度旋轉。

(3)遵循同樣的規則，以相同手法改變三角形的另外兩條邊線。同樣地，改變邊線的方法有很多，但是要注意別創造出過於尖銳的夾角，或是窄小的轉角。

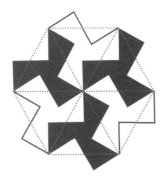

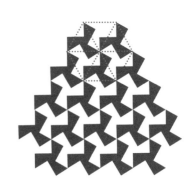

(4)去除了三角形參考線的最終拼接格。

(5)可以將六個拼接格繞著一個中點做旋轉（參見第24頁的六次旋轉）。

(6)最後完成的三角形拼接網格。

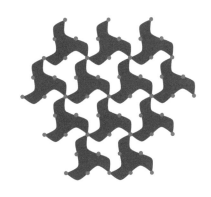

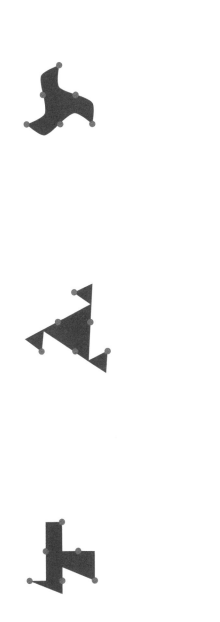

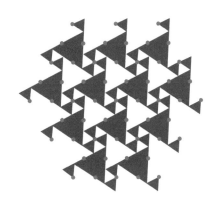

(7)這個操作有許多種變化,包括弧形邊線,或是拼接格邊角彼此包圍的設計。然而,並非三邊都必須一模一樣。左方最後一例就是以不一樣的三邊組成,請注意,每一個邊仍然遵守外凸—內凹的對應規則,以確保拼接格的三邊邊線和能與隔鄰的邊線契合。另外還要注意,最後一個例子並不像其他例子一樣做旋轉,而是做了移動對稱。它從一個方向看起來像隻兔子,但換一個方向看卻像有舵的帆船。只要花點心思,就能創造出更具象的拼接格。拼接格也可以有兩個邊一模一樣,另一個邊卻獨具一格。

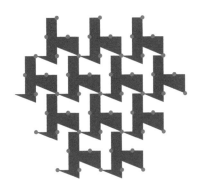

六邊形拼接

六邊形拼接格是一種變體。它使用的是正三角形的幾何型態，但是因為六邊形有雙數邊線，因此能和對應邊互相配合，於對稱操作裡取代四邊形。此外，由於每個內角都是三個120度角的會合點，你的重複圖案必須至少使用三個顏色才足以區分，而不是兩個。

（1）先用六個點界定六邊形的頂點。

（2）將其中一個邊線往內部拉。可以用很多手法完成這個步驟，但是為了清楚起見，我在這裡用的是最簡單的方法。

（3）在六邊形所有的邊線上重複同樣的步驟。

（4）加上顏色，會比較容易看清楚。

（5）把圖案放在另一個六邊形外框裡。

（6）將前一個步驟再複製一次，但是塗上不同的顏色。將兩個六邊形放在一起，其中一個六邊形的彩色邊線對應到另一個六邊形的空白邊線。

（7）兩個六邊形之間會區隔出一塊白色區塊。在這個例子中，區塊是三角形的。將其中一個六邊形的彩色邊往另一個六邊形內部拉，直到補進整個白色夾心區塊。

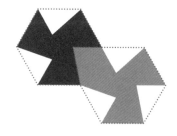

（8）這是完成的拼接格。注意，此時淺藍色的拼接格嵌入了深藍色的拼接格裡。

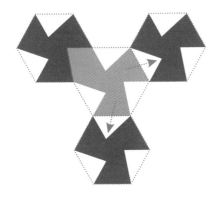

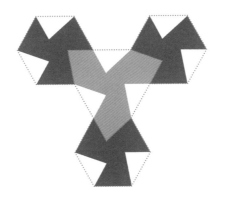

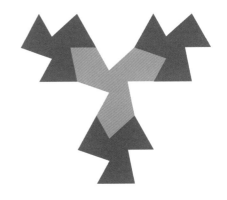

(9)重複兩次步驟(6)~(8),將淺色拼接格延伸進另外兩個深藍色拼接格內部。

(10)完成這樣的拼接格,此時淺藍色的拼接格已經大功告成。

(11)拿掉淺藍色拼接格的六邊形輪廓線,可以看出來淺藍色拼接格的全貌。再拿掉深藍色的拼接格六邊形輪廓線。

(12)研究一下淺藍色拼接格,我們會看見位於六邊形輪廓線外的三塊區域,和六邊形輪廓線內的空白一模一樣。就是這種「你棄我取」的互動,促使彼此連結的六邊形成功拼接在一起。無論每一個拼接格的長相如何奇怪,都能拼成一個完整的六邊形。

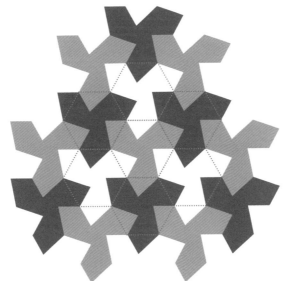

(13)這是完成的重複圖案。淺藍色和深藍色拼接格在拼接之後,形成的白色區域也與彩色區塊完全相同。也因此你需要使用三個顏色創作這個圖案。一剛開始的六邊形網格已經很難一眼看出來了,但是只要將網格疊在圖案上,就能很清楚地看見圖案重複的軌跡。

先認識規則，再打破規則

我們常說，規則是被學習來打破的。不按牌理出牌、隨興創作固然能展現某種程度的想像式思考，但是也可能只是漫無目的的塗鴉。無拘無束也許對設計者來說十分重要，但是他人往往因此無法了解設計者想傳達的訊息。

相反地，照本宣科地依循既有的步驟和常例，也就是「規則」來創作，能傳達的訊息也有限。盲目地遵從規則，會和毫無規則的創意一樣空洞。

所有成功的設計師——事實上，我想講的是所有浸淫於創作的人：從畫家到作曲家；從詩人到建築師——都在創作專屬於他們的獨特語言。一種語言也就是一種規則，但是這種規則是創作者自身的發明，並且不斷推陳出新。這是很有趣的哲學性議題：創意的根基是自由，抑或限制？這個議題與本書有什麼關係？

我要表達的是：你必須謹慎閱讀這本書。你絕對要學會如何用第一章裡的四個基本對稱原理，然後再加上後續章節裡更複雜的進階操作。接下來另一件重要的事情，就是藉由各種媒材將你學到的原理付諸一連串設計，如此才能確實測試評估這些對稱操作的流程。

然而，假設你已經熟悉這些規則，那麼就要盡量打破它們，以本書中沒出現過的方式創造重複圖案。唯有當你了解被打破的是什麼規則、它又是如何被打破的，創作出來的作品才會被意識到，才會顯出它的智慧和巧妙，而非孤芳自賞、觀者無法與之共鳴的設計。

因此，現在你已經按部就班看完本書，理解了製作重複圖案的正確方法。你想試著打破哪個規則呢？你會在右頁中看到幾個點子，當然，你大可以想出屬於自己的點子。

aaa aaaa a
aaaaa aaa
aaaaaaaaa
a aaaaaaaa
aaaaaaa aa
aaaaaaaaa
aaaaa aaa a
aaaa aaaaa
aa aaaaaaaa

除去幾個圖案中的元素
並不是每個圖案中的元素（甚至是圖案或衍生圖案）都有使用的必要。可以隨機或有順序地，將部分元素去除。

abaaaabaaa
aaabaaaaba
baaaaabaaa
aaabaaaaba
aaaabaaaab
abaaaabaaa
aaabaaaaba
baaaaabaaa
aabaaaabaa
aaaabaaaab

加上意料之外的元素
在製作重複圖案時，除了重複一樣的元素、圖案、衍生圖案之外，還可以加上第二個元素。可隨機添加，或以固定的順序加上。

結合兩種對稱操作，多種也無妨
將兩種不同的對稱操作搭配創作，會使圖案有趣許多。這兩個對稱操作可以類似（比如兩個使用90度幾何的操作），或非常不一樣，比如90度和120度的操作。

aAbBcCd
DeEfFgG
hHiljJk
KlLmMnN
oOpPqQr
RsStTuU
vVwWXxXy

不同的重複使用不同的圖案
任一圖案都可以當作一個重複圖案，因此在一個網格裡安排不同的圖案，仍舊能維持重複的精神，而不需要另外在網格裡置入另一套重複圖案。這個變化會造成既混亂又有秩序的有趣混合。

每一個元素都不一樣
不用同一個元素重複整套操作，而是從一套元素中，每次選取不同元素做複製。雖然如此完成的設計並非重複圖案，卻能形成一個網格。你可以重複某幾個元素，創造出具有圖案感的設計。

改變比例
整個平面不使用相同的重複比例，而是同一頭到另一頭，使用漸漸變大或是漸漸變小的圖像。或者是維持重複圖像的比例，但是漸次改變間距。

對稱型態速查

為了方便參考，我在這裡列出7種線性對稱操作和17種平面對稱操作。將它們放在一起看，應該可以幫助大家了解它們之間的異同，進而選擇自己想用的操作方式。

線性對稱

2.1平移（40頁）

2.2平移＋垂直鏡射（42頁）

2.3平移＋180度旋轉（44頁）

2.4平移＋滑移鏡射（48頁）

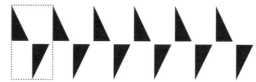

2.5水平鏡射（50頁）

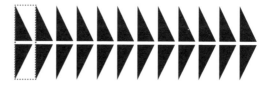

2.6垂直鏡射＋平移＋水平鏡射＋180度旋轉（52頁）

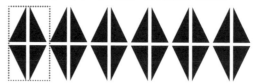

2.7平移＋垂直鏡射＋180度旋轉＋垂直鏡射（54頁）

平面對稱

3.1平移（58頁）

3.2　滑移鏡射（60頁）

3.3　雙重鏡射（64頁）

3.4　鏡射＋平行滑移鏡射（66頁）

3.5　180度旋轉（70頁）

3.6　鏡射＋正交滑移鏡射（72頁）

3.7　雙正交滑移鏡射（76頁）

3.10　三重120度旋轉（84頁）

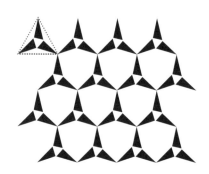

3.8　90度繞點鏡射（78頁）

3.11　正三角形鏡射（88頁）

3.9　鏡射＋旋轉＋鏡射＋正交鏡射（82頁）

3.12　120度旋轉鏡射（90頁）

3.13　90度旋轉（94頁）

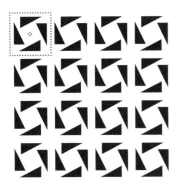

3.14　90度旋轉鏡射（96頁）

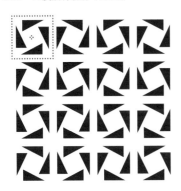

3.15　45－45－90度三角形鏡射（100頁）

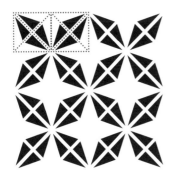

3.16　60度旋轉（102頁）

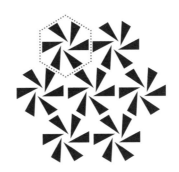

3.17　30－60－90度三角形單邊鏡射（106頁）

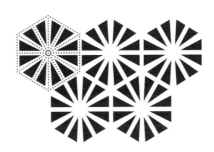

名詞表

這裡是本書中用到的專有名詞和句子一覽。用於對稱原理的定義文字，也許會跟一般認知的用法不太一樣。內文的下標線代表該字詞在名詞一覽其他條目也有解釋。

Asymmetrical 不對稱
一個非對稱的圖形。

Axis 中軸
想像中的點或線，供圖形用於旋轉或鏡射。

Cell 細胞格
供重複圖案複製延伸整個平面的多邊形。多邊形的形狀是被其內部包含的元素、圖案、衍生圖案所決定（亦參見拼接）。

Deforming 變形
改變一個如多邊形的簡單圖形邊線，使其更複雜，但是頂點位置維持不變的過程。

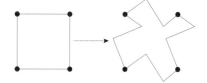

Element 元素
重複圖案的最小單位。元素組合之後即成圖案。

Equilateral Triangle 正三角形
一個三邊等長，夾角皆為60度的三角形。

Escher-type Repeats 艾雪式重複
以荷蘭平面藝術家M.C.艾雪（M.C Escher）為名的設計。經過精心設計後的拼接格，描繪生物、人類或物體的外形。

Euclidean Geometry 歐幾里得幾何
一系列不言自明的幾何真命題（比如兩條平行線永不會相交），由西元前三百年希臘數學家歐基里德奠定。這些幾何原理是現代幾何的基礎。

Figure 圖形
一個二維的圖像。

Fractal 碎形
圖形內的細節都以自身放大尺寸作重複。

Frequency 頻率
某物在某段距離之間重複的次數（亦參見間距）。

Glide 滑移
另一個描述平移對稱的詞（亦參見滑動）。

Glide Reflection Symmetry 滑移鏡射對稱
兩種對稱操作的結合。首先完成平移操作，再以與平移相同的方向做鏡射對稱。

Grid 網格
兩排以上相同的直線彼此以不同角度相交構成的重複圖案。

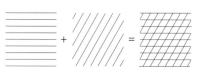

Half-drop Repeat 二分之一落差重複
每隔一排，重複的元素、圖案、或衍生圖案便與前一排相差半個圖形的重複圖案。

Isosceles Triangle 等腰三角形
有兩邊等長和兩個相同角度夾角的三角形。

Linear Symmetry 線性對稱
在直線上重複的對稱操作。

Line of Reflection 鏡射線
圖形用以依據，於其另一側形成鏡像的直線。

Meta-motif 衍生圖案
兩個或多個圖案的組合。

Mirror Image 鏡射圖像
半個圖形與另外半個圖形互為鏡射影像的現象（亦參見鏡射對稱）。

Motif 圖案
兩個或多個元素的組合。

One-dimensional 一維
一個奇點。一個沒有高度、寬度、或是深度的零維點（亦參見點）。

Operation 操作
一個活動。（亦參見對稱操作）。

Order 2 / Order 3 / … 二次／三次／……
將360度等分的操作。二次代表將360度等分為兩部分，亦即每一個部分是180度。三次則代表每一個部分是120度，以此類推。這個操作出現在旋轉對稱章節。

Orientation 方向
一個圖形與另一個圖形的相對位置，通常以相關的角度來界定。

Perpendicular 正交
一條線或一個圖形與另一線或圖形之間的交角為90度。

Plane 平面
一個平整的二維表面，有高度和寬度，但是沒有厚度。

Planar Symmetry 平面對稱
鋪滿整片二維平面的對稱。

Point 點
一個零維的奇點，沒有高度、寬度、或深度（亦參見一維）。

Point Symmetry 單點對稱
參見旋轉對稱。

Polygon 多邊形
一個由直線構成的封閉二維形狀，比如正方形。

Quadrilaterals 四邊形
任何具有四條直邊線的多邊形。

Repeat Pattern 重複圖案
當圖形以一個對稱操作原理做複製時，就產生重複圖案。

Reflection Symmetry 鏡射對稱
當半個圖形是另外半個的鏡射影像時（亦參見鏡射影像）。

Rhombic 菱形
一個四邊形的相對兩組邊線各自平行，且內部沒有90度夾角。

Rotation 旋轉
繞著點或中軸旋轉的活動（亦參見中軸）。

Rotational Symmetry 旋轉對稱
圖形藉由繞著中心點旋轉做複製的對稱操作。

Scalene Triangle 不等邊三角形
三邊和三個夾角皆不相等的三角形。

Scaling 比例轉換
將圖形放大或縮小。

Seamless Repeat 無縫重複
一個看不出明顯起點與終點，或重複的圖案之間無清楚界線的重複圖案。也被稱為壁紙重複。

Semi-regular Tiling 半規律拼接
當拼接格複製鋪過平面時，格與格之間因為無法完全密合造成空隙，形成新的多邊形。

Slide 滑動
平移對稱的另一種說法（亦參見滑移）。

Spacing 間距
重複圖形之間的距離（亦參見頻率）。

Stepping 落差
圖形往斜上方或斜下方，以相同的距離向側方複製移動。

Surface 表面
一個二維平面。

Symmetry 對稱
當一個圖形自我複製之後，複製出的圖形與原始圖形之間形成滑動、旋轉、或鏡射的現象。

Symmetry Operations 對稱操作
四種用於創造旋轉、平移、鏡射、以及滑移鏡射對稱的方法。

Tessellation 鑲嵌
細胞格或拼接格拼合在一起，無縫隙地在平面上鋪展。

Three-dimensional 三維的
一個存在於空間中，具有長度、寬度、以及高度的物體。

Tiles 拼接格
一模一樣的多邊形，於二維平面上重複鋪展並且無縫隙拼合。

Translation Symmetry 平移對稱
圖形（亦即元素、圖案、或衍生圖案）往特定方向移動特定距離的活動。圖形之間的距離和角度始終如一，圖形本身也不旋轉或鏡射。

Two-dimensional 二維的
一個具有長度和寬度的平整平面，但是沒有高度。

Wallpaper Repeat 壁紙重複
一個看不出明顯起點與終點，或重複的圖案之間無清楚界線的重複圖案。也被稱為無縫重複。

謝辭

認識我的讀者們，也許知道我寫了許多給設計者的摺紙書。直到最近我才領悟到，我喜愛把玩紙張的動力，原來是基於想使用對稱原理創造出可以摺疊的圖樣，那是一股強烈但是幾乎發自直覺的本能。所以，我絕對要感謝多年來許許多多在無意之中，教我愛上對稱圖案的摺紙藝術家、Pop-Up紙藝創作者以及學生們。

Peter Stebbing教授說服我，一本寫給設計師們的對稱圖案書有其必要，而且作者必須要是我。如果沒有他的滿腔熱情和信心，這本書便不會問世。

本書中的重複圖案都是先由德國施瓦本格明德應用科技大學（Hochschule für Gestaltung Schwäbisch Gmünd）的學生，在我的指導之下創作，接著再由本書設計師Nicolas Pauly完成細節並上色。我要感謝學生們的努力以及美麗的創作：Sofie Ascherl、Julia Böhringer、Dennis Ehret、Franziska Fink、Lisa Kern、Manuel Goetz、Felix Gräter、Josh Greaves、Paul Kaeppler、Sascha Kurz、Lee Cheng-Yu、Carla Lenné、AnnabelMüller、YannikPeschke、Tabea Scheib、Jakob Schlenker、Mara Schmid、Lina Stadelmaier、Janis Walser-Cofalka、Leonie Weiss和Philine Winkler。我也要感謝本校的副院長Ulrich Schendzielorz教授，允許學生們和我一起創作這本書。

我還要感謝我的編輯，Sara Goldsmith，她具有精準無比的眼光和絕佳的編輯能力；本書設計師Nicolas Pauly清楚的版面設計和容易了解的重複圖案；我妻子Miri Golan的耐心，因為我一次又一次地藉口要寫這本書而躲過洗衣服的任務。

保羅・傑克森　Paul Jackson

英格蘭里茲（Leeds）人。蘭切斯特文學院（Lancaster Royal Grammar School）畢業後，在理工學院取得藝術文憑。於倫敦大學（University College London）史雷藝術學院（Slade School of Fine Art）實驗媒體系（Experimental Media Department）攻讀藝術碩士時，他專精於創作多媒體雕塑、裝置和表演藝術。隨後他又於斯溫頓學院（Swindon College）取得包裝設計文憑。

他是專業的紙藝家以及紙藝設計者，自1980年代便活躍於相關領域中，著有《設計摺學》等超過三十本紙藝書籍，在五十所以上歐美及以色列藝術與設計大專院校傳授摺疊藝術，也在全球各大藝廊、博物館及藝術節開設工作坊，並曾擔任Nike及Siemens等知名企業的顧問。他於2000年與「以色列紙藝中心」（Israeli Origami Center）的創辦人兼負責人Miri Golan結為連理，從倫敦遷至臺拉維夫，繼續跨國性的藝術創作與教學工作。

《設計摺學》全系列

https://reurl.cc/Ob2RNv